古代书法家是怎样炼成的

笔墨丹青 之 翰墨飘香

U0102017

漫扬文化 编绘

人民邮电出版社

北京

图书在版编目（CIP）数据

古代书法家是怎样炼成的：笔墨丹青之翰墨飘香 /
漫扬文化编绘. -- 北京：人民邮电出版社，2021.4
ISBN 978-7-115-55724-7

Ⅰ. ①古… Ⅱ. ①漫… Ⅲ. ①汉字－书法史－中国－
古代－通俗读物 Ⅳ. ①J292-09

中国版本图书馆CIP数据核字(2020)第267768号

内 容 提 要

中国书法是一门古老的汉字书写艺术。千百年来，书法在传承中华文明的过程中起到了十分重要的作用。我国历史上涌现了大量书法家，他们在书法造诣上各有千秋，他们的书法风格多样，推动了汉字的发展、中华文明的传承，让书法艺术大放异彩，使中国书法成为一个民族符号，代表着中国文化的博大精深和民族文化的永恒魅力。本书选取了我国历史上的十六位书法家，将他们的形象用漫画的方式绘制出来，并配以生动、有趣的历史科普文章加以介绍。本书适合对书法、文史知识、漫画感兴趣的读者阅读。

◆ 编　绘　　漫扬文化
　　责任编辑　付　娇
　　责任印制　陈　犇

◆ 人民邮电出版社出版发行　　北京市丰台区成寿寺路 11 号
　　邮编　100164　　电子邮件　315@ptpress.com.cn
　　网址　https://www.ptpress.com.cn
　　天津市豪迈印务有限公司印刷

◆ 开本：787×1092　1/16
　　印张：10　　　　　　　　　　2021 年 4 月第 1 版
　　字数：256 千字　　　　　　　2021 年 4 月天津第 1 次印刷

定价：89.80 元

读者服务热线：(010)81055296　印装质量热线：(010)81055316
反盗版热线：(010)81055315
广告经营许可证：京东市监广登字 20170147 号

前言

中国书法是中国传统文化的瑰宝，在历史的长河中散发着迷人的光辉。这一瑰宝不仅反映了中国传统美学，还与历史、哲学等很多传统文化领域息息相关。

现在，我们一提到书法，就会联想到王羲之、颜真卿、欧阳询……这些熠熠生辉的名字，但也会觉得这些古人距离我们有些遥远。其实，这些书法家并非生来就会写字，他们在练习书法的过程中也曾经历过各种各样的酸甜苦辣。在一幅幅书法作品的背后，蕴藏着或感人、或励志、或凄美的动人故事。

为了让更多的人走近书法、了解书法，我们策划了"笔墨丹青"漫画项目，在互联网上公开征集有关书法家的漫画作品。很多漫画家、插画师参与了这个项目，他们发挥创意，把心目中的书法家画在了纸上，并用各种浪漫、充满幻想的方式，表现出书法家在创作作品时的精神状态。所以，读者可以看到，每一幅漫画作品中都有一个小 Q 版人物形象，在某种程度上，小 Q 版人物形象代表着书法家创作时的气质。也许这可以让读者体会到每一位书法家不同的性格、经历、在书法创作过程中的个性表达，让古老的书法变得生动形象。

现在，我们把大家的作品汇集成册，并约请对中国古典文化十分有研究的小牧为本书配文，通过文字讲述书法家的生平故事，还约请我国书法家傅振羽先生对全书进行审阅。今天，我们终于可以把这样一本凝聚了大家心血的书奉献给读者。

希望读者喜欢。

<div align="right">漫扬文化</div>

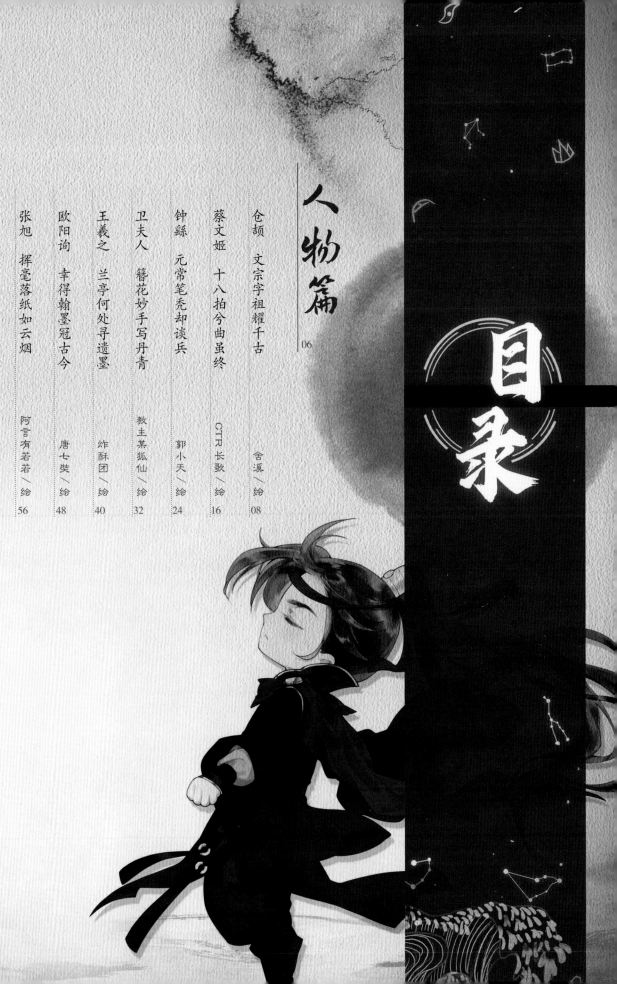

目录

人物篇

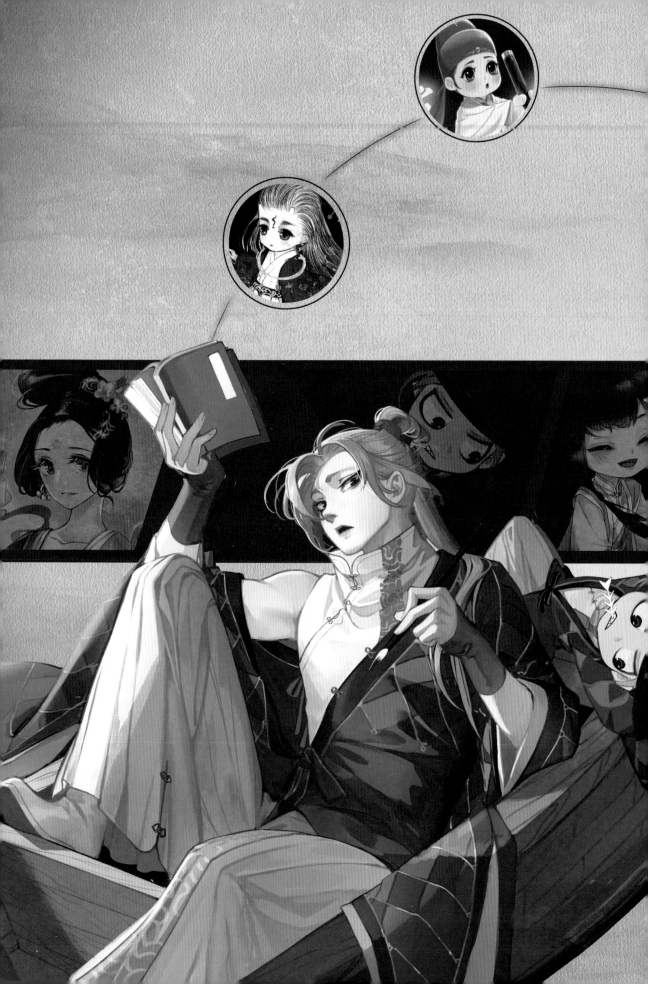

人物篇

古代书法家是怎样炼成的

笔墨丹青 之 翰墨飘香

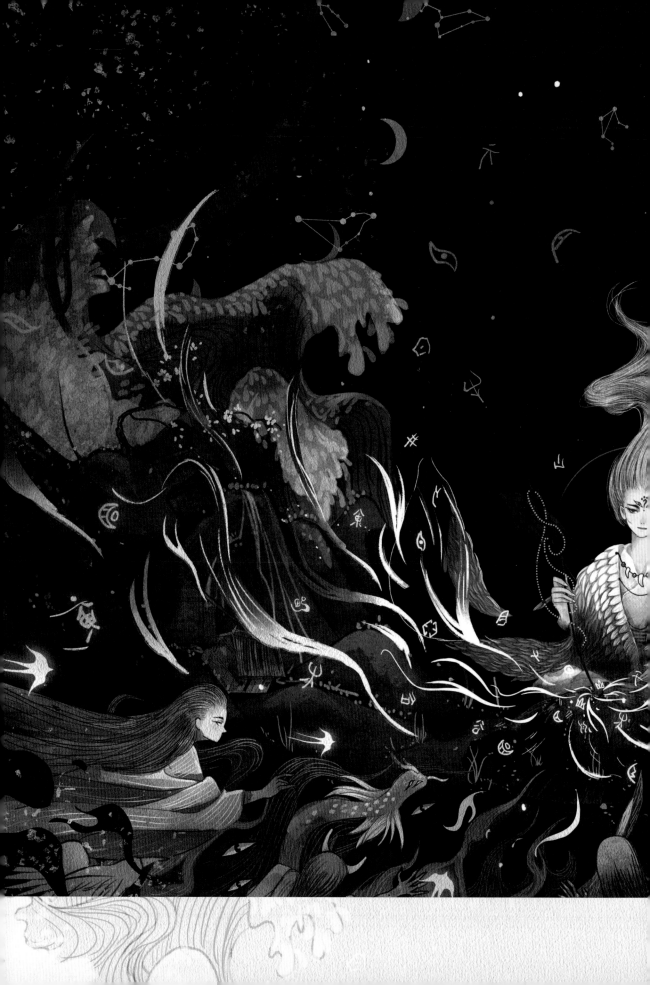

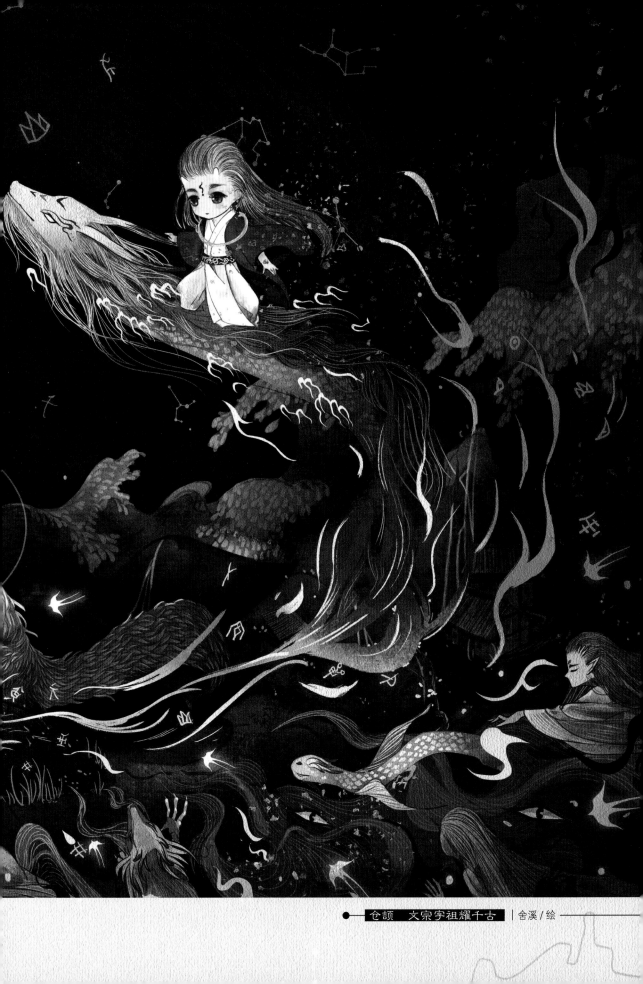

仓颉　文宗字祖耀千古　　｜舍溪／绘

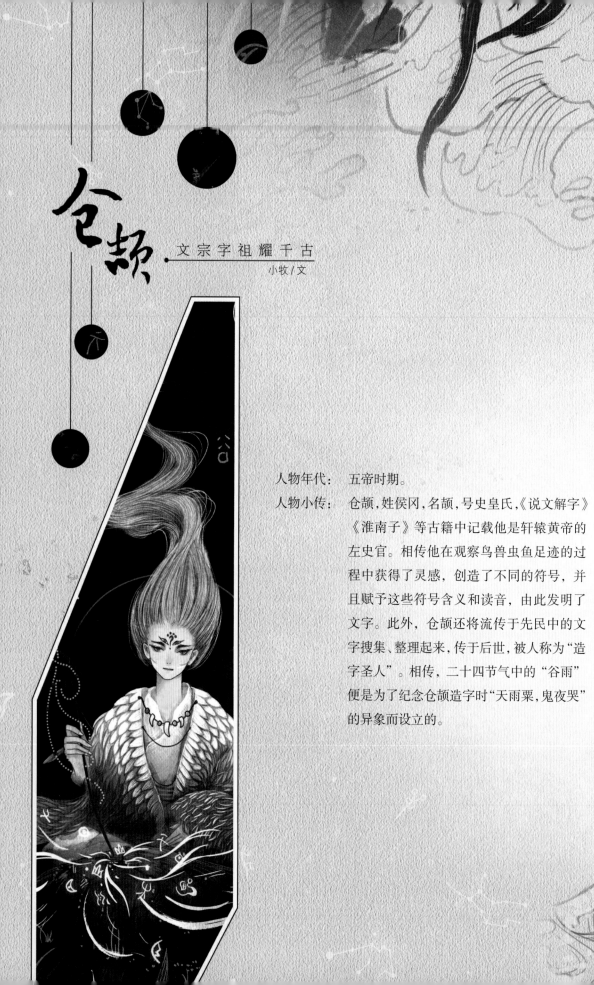

仓颉

文宗字祖耀千古

小牧／文

人物年代：　五帝时期。

人物小传：　仓颉，姓侯冈，名颉，号史皇氏，《说文解字》
《淮南子》等古籍中记载他是轩辕黄帝的
左史官。相传他在观察鸟兽虫鱼足迹的过
程中获得了灵感，创造了不同的符号，并
且赋予这些符号含义和读音，由此发明了
文字。此外，仓颉还将流传于先民中的文
字搜集、整理起来，传于后世，被人称为"造
字圣人"。相传，二十四节气中的"谷雨"
便是为了纪念仓颉造字时"天雨粟，鬼夜哭"
的异象而设立的。

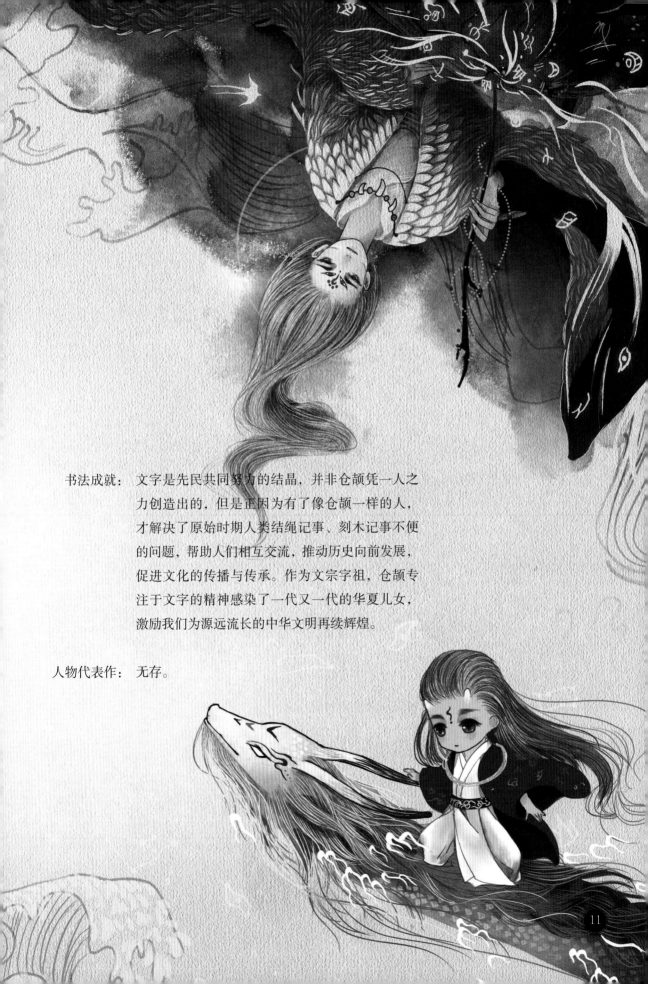

书法成就： 文字是先民共同努力的结晶，并非仓颉凭一人之力创造出的，但是正因为有了像仓颉一样的人，才解决了原始时期人类结绳记事、刻木记事不便的问题，帮助人们相互交流，推动历史向前发展，促进文化的传播与传承。作为文宗字祖，仓颉专注于文字的精神感染了一代又一代的华夏儿女，激励我们为源远流长的中华文明再续辉煌。

人物代表作： 无存。

仓颉

——文宗字祖耀千古——

说起"书法"，好多人都觉得是一个特别高级的词，殊不知，"书法"在我们的日常生活里无处不在。从广义上来说，书法是指文字符号的书写法则。再具体点就是指按照文字特点及含义，以书法的笔法、结体和章法书写。从本质上来说，文字和语言的作用差不多，都是传递信息。既然是传递信息，那接收信息的人要和发送信息的人对信息的表达方式有共同的认识，就好像我们现在看到这些字，一眼就能明白是什么意思。

但是这在文字还没有出现的上古时期，是一件非常困难的事情。我们的先民为了记录生活中的事件，或者采取结绳记事的方法，有小事就在绳子上系一个小绳结，有大事就系一个大绳结；或者采取在木头上刻痕的办法，有小事就刻一个短痕，有大事就刻一个长痕。但是这样的方法可能只对记录者本人有用，别人就看不懂他记录的内容了，就算是记录者本人，也有可能一觉醒来就忘记昨天系的结、刻的痕是用来记录什么事情的了。

所以人们就开始用画画的办法来记录事情，现今我们可以在很多史前遗迹中看到先民留下的壁画、岩画等，这些画在某种程度上就起到了记录的作用。不过画画这事很看天赋。有的人画得栩栩如生，大家一眼看去就知道画的是牛是马；也有人实在是画技不佳，画得过于抽象，不仅当时的人看不懂，也给我们的考古学家带来了巨大的困扰。

创造一种简单好记、利于传播并且能在人群中形成共识的符号成了当时迫在眉睫的事情。这个伟大的使命，落在了轩辕黄帝的左史官仓颉身上。

仓颉本姓侯冈，名颉，是南乐吴村（今河南省濮阳市南乐县）人，曾经是黄帝部落联盟中一个文化比较发达的部落的首领，号为史皇氏。相传他生来长相奇特，生有"双瞳四目"，也就是长了四只眼睛，每只眼睛里有两个瞳孔。或许因为长了奇特的眼睛，他拥有过目不忘的天赋。黄帝看中了他的才能，便让他管理仓库，所以他又被人称为"仓颉"。不过区区仓库管理员的工作对仓颉而言实在是太简单了，所以除了本职工作外，仓颉将大把的闲暇时间都用在了研究自然现象和飞禽走兽上。乌龟背甲的花纹、鸟类羽毛的纹饰、山川起伏的现象和日月星辰的轮转都令他十分着迷。后来黄帝觉得让仓颉管理仓库太屈才，又将他任命为"左史官"，这样仓颉就有更多的精力研究、创制

文字。

有一次仓颉跟族人一起去打猎，发现大家都通过野兽和飞禽留下的脚印判断猎物的种类、数量和方向。仓颉在这个过程中受到了启发，觉得可以尝试用类似鸟兽足迹的符号来引起人们一致的联想，从而进一步规定符号的标准含义，这样就可以让大家共同学习使用，方便传递信息。

此后，仓颉便开始了造字的尝试。他"观奎星圜曲之式，察鸟兽蹄爪之迹"，依类象形，创造出不同的符号，并赋予每个符号特定的含义和读音，然后再利用已有的符号组合、拆分，发明出更多的符号，这就是文字的雏形。汉代文字学家许慎在《说文解字》序中记载："仓颉之初作书也，盖依类象形，故谓之文。其后形声相益，即谓之字。文者，物象之本；字者，言孳乳而浸多也。"相传他创造出文字的那天，上苍都被感动，降下谷子雨，鬼神因为人类掌握了万物之理，无法再制造恐惧使人类敬畏，便在夜里号啕大哭。今天二十四节气中的"谷雨"便是为了纪念仓颉而创立的节气。

当然无论是"双瞳四目"还是"天雨粟，鬼夜哭"都是神话传说，并不是真的存在，而且创造文字是一个漫长的过程，并非一人之力能够完成。就如同荀子所言："故好书者众矣，而仓颉独传者，壹也；好稼者众矣，而后稷独传者，壹也。"古代爱写字的人很多，仓颉能被后人推崇为文宗字祖，是因为他这一生只专心研究写字这一件事，专注的力量是无穷的。

以仓颉为代表的古代文字发明者和传播者都值得今人尊敬，他们的创举使得光辉灿烂的中华文明得以传承，也为生产力的进步奠定了坚实的基础。只可惜当年先民创造的文字符号因为过于零星、分散、缺失严重，时代背景也很复杂，所以汉字真正的来历和起源至今仍是一个有待后人解开的谜团和不断研究的问题。乐观地想，也许那些文字已经融入文明演进的历史长河。

现代研究者普遍认为，严格意义上来讲，甲骨文才称得上是最早的汉字。甲骨文又称"契文"或"甲骨卜辞"，因镌刻或者书写在龟甲与兽骨上得名。在殷商时期，能够掌握文字的人还是少数，文字的作用大多是记载天文现象或者国家礼仪典制等，常见的甲骨文内容也多与占卜有关。甲骨文已经具备了书法的笔法、结体、章法等基本要素，在已发现的四千五百多个甲骨文单字中，目前已能读出近两千五百字。与甲骨文同时期的文字还有在青铜器上铸造出的金文或钟鼎文。与甲骨文不同，金文的笔

画更粗，弯笔更多，团块状多，内容以记载祖先和王侯们的功绩为主。

秦始皇统一六国之后，进行了"书同文"的改革，丞相李斯在大篆的基础上发明了小篆，秦代以小篆为官方书写字体，方便了各地文化的传播和交流。到了汉代，隶书逐渐取代小篆，奠定了现代汉字字形结构的基础，是古今文字的分水岭。汉末出现了楷书，这种汉字字体端正，横平竖直，历经数代长盛不衰，是现代通行的汉字手写正体字。后来为了进一步提高书写效率，人们又发明了草书，草书在书写的过程中变化多端，更像是一种艺术表达形式。由于草书字形太简单，彼此容易混淆，所以在晋代，行书应运而生。这种字体介于楷书和草书之间，书写效率很高，且便于识读。

从殷商时期的甲骨文到现代人人会读会写的简化字，汉字的演进过程是一脉相承的。不论是哪一种文字形式，都记载和蕴含着国家和民族的历史文化，体现着人们的思维模式和文化底蕴。

文字具有超越时空的功能，如果没有文字，我们将对古代文明一无所知。四大文明古国中古巴比伦、古埃及、古印度和中国，只有我们的文明是始终没有间断地传承下来的，可以说文字就是这种传承的真正"基因"。只要"仓颉"们的灵感不灭，美丽的汉字不老，伟大的中华文明就仍将生生不息、繁荣昌盛。

有了文字，祖先的回忆和后人的希望便有了寄托。

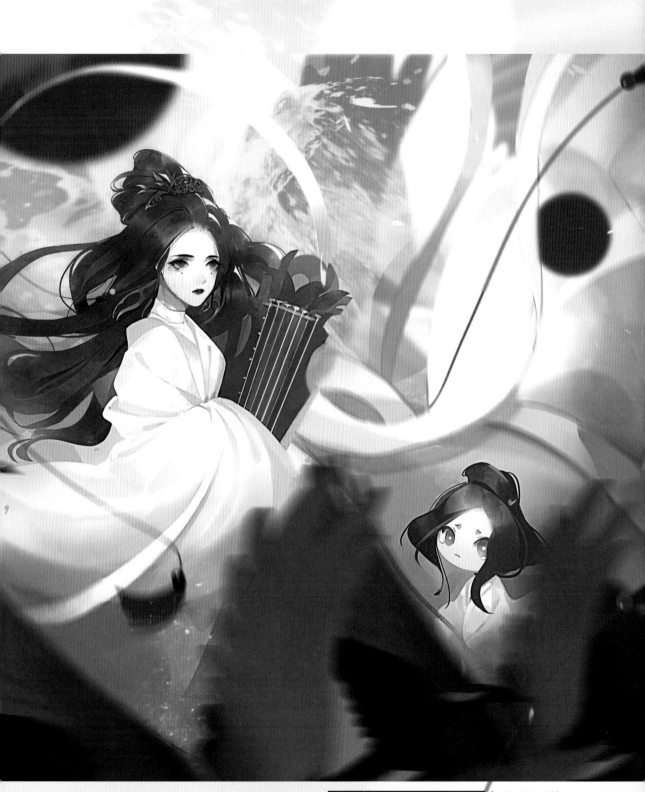

蔡文姬　十八拍兮曲暨终　│ CTR 长歌 / 绘

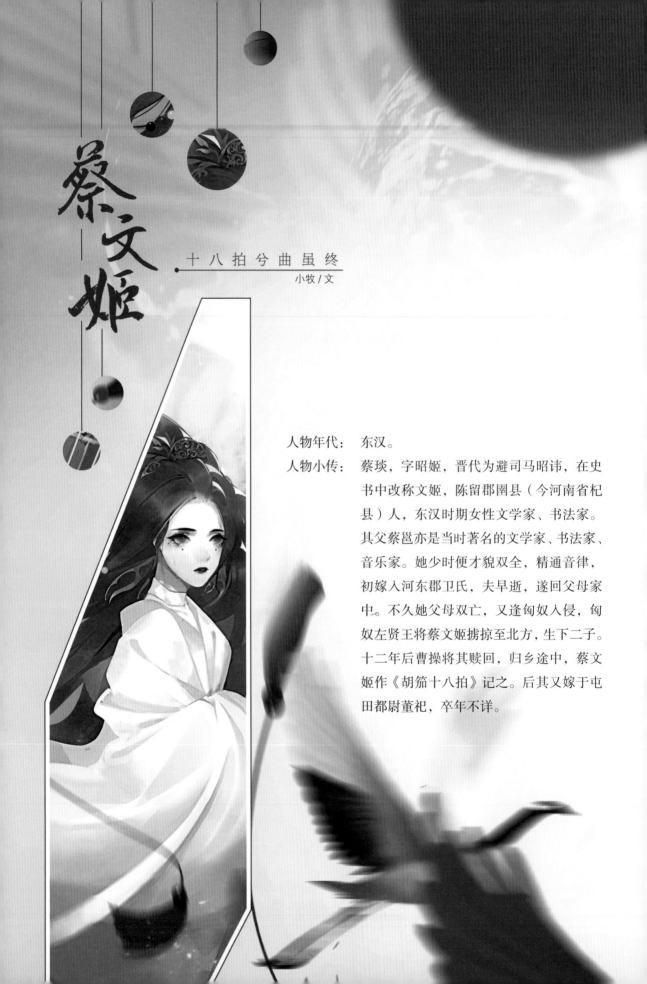

蔡文姬

十八拍兮曲虽终

小牧/文

人物年代： 东汉。

人物小传： 蔡琰，字昭姬，晋代为避司马昭讳，在史书中改称文姬，陈留郡圉县（今河南省杞县）人，东汉时期女性文学家、书法家。其父蔡邕亦是当时著名的文学家、书法家、音乐家。她少时便才貌双全，精通音律，初嫁入河东郡卫氏，夫早逝，遂回父母家中。不久她父母双亡，又逢匈奴入侵，匈奴左贤王将蔡文姬掳掠至北方，生下二子。十二年后曹操将其赎回，归乡途中，蔡文姬作《胡笳十八拍》记之。后其又嫁于屯田都尉董祀，卒年不详。

书法成就： 蔡文姬师承其父蔡邕，刻苦研习父亲创造的"飞白书"。据说蔡文姬将此书体传给了钟繇，钟繇传于卫夫人，卫夫人传于王羲之，所以在王羲之的作品中可以窥见蔡氏书法的风格。此外，她还擅长真书、草书等书体，其书法风格柔中带刚、秀雅精道。传世书法作品唯有《我生帖》一篇，仅余十四字"我生之初尚无为，我生之后汉祚衰"，出自《胡笳十八拍》首句。除了书法意义外，《胡笳十八拍》在文学史、音乐史上亦占有重要地位。

人物代表作： 《我生帖》。

蔡文姬

十八拍兮曲虽终

提起蔡文姬，你的脑海里第一时间会浮现什么？游戏角色？停停停，今天我们要说的不是《王者荣耀》中的蔡文姬，而是历史上真实存在的才女蔡文姬。蔡文姬，原名蔡琰，字昭姬，晋人修史时，因要避司马昭的"昭"字讳，故改记为文姬。她出生在东汉末年的乱世之中，父亲蔡邕是当时的名士，集文学家、书法家，音乐家于一身的通才，连曹操都做过他的学生。蔡家人丁不算兴旺，没有儿子的蔡邕对女儿蔡文姬非常宠爱，把自己的学问倾囊相授，连韩愈都说："中郎（蔡邕）有女能传业。"

蔡文姬在书香门第的熏陶和父亲的悉心教导之下，小小年纪就"博学有才辩，又妙于音律"，据说在五、六岁的时候就可以分辨琴音。有一次蔡邕把心爱的焦尾琴拿出来弹奏，不小心弹断了一根琴弦，坐在一边的小蔡文姬脱口而出："第二根弦断了。"

蔡邕有点诧异，以为她是瞎蒙的，便故意又勒断了一根琴弦，问道："这回断的是第几根？"

蔡文姬不假思索，分毫不差地答道："是第四根。"

蔡邕还想再试试，蔡文姬赶紧阻止："爹爹，琴上一共就这么几根弦，何苦跟它们过

不去呀。"

蔡邕这才罢手，喜滋滋地说："我的好女儿继承了父亲的耳朵呢！"

后来这个故事被收进了《三字经》，"蔡文姬，能辨琴"一直被人传诵至今。

随着年龄增长，蔡文姬出落得越发美丽，这样一个才貌双全的女子自然不乏人前来求婚，一时间媒人都快踏破了蔡家门槛。蔡邕精挑细选，最后决定把女儿嫁给河东郡有名的卫氏家族里的青年才俊卫仲道。卫仲道是大将军卫青的后代，也是一个博学多才的翩翩君子，与蔡文姬正是门当户对。这门亲事虽是父母之命、媒妁之言，但是小夫妻两个因为有着共同的爱好，婚后琴瑟和鸣，非常幸福。只是幸福的日子总是短暂的，两个人成婚不久，卫仲道就罹患重病，不久之后就去世了。卫家人觉得新媳妇儿没给卫仲道留下一儿半女，还克死了丈夫，是不祥之人，便将她遣送回家，年仅十七岁的蔡文姬就这样成了寡妇。

好在蔡邕对女儿十分疼惜，让她留在自己身边。蔡文姬又回到了出嫁之前的状态，与父亲一起弹琴作诗，研习书法，过上了安稳、快乐的生活；然而董卓一纸调令，打破了蔡家的平静，蔡邕被迫入仕，蔡文姬也卷入了权力斗争的旋涡。权倾朝野的董卓树敌无数，被司徒王允算计，死于吕布之手，蔡邕也因此受到牵连下狱。当时蔡邕正在撰写一部汉史，朝中许多人都为他求情，认为如果杀了蔡邕，便无人能继承修史的重任，可王允不听，一意孤行地将蔡邕杀死了。蔡邕死后，蔡文姬的母亲也因为伤心过度撒手人寰。谁知蔡文姬还没来得及悲伤，残酷的命运又一次降临在她的头上。

董卓旧部发动叛乱，汉献帝慌忙求助匈奴，匈奴人打着平叛的旗号在中原地区烧杀抢掠，无恶不作，蔡文姬的家乡陈留郡也惨遭侵袭。那些匈奴人见到蔡文姬，惊叹于她的美貌，便将她作为战利品抓走，一路奔袭三千里带回了北方。清代词人纳兰性德写过一首《水龙吟·题文姬图》，讲的就是蔡文姬的凄惨境遇。

须知名士倾城，一般易到伤心处。

柯亭响绝，四弦才断，恶风吹去。

万里他乡，非生非死，此身良苦。

对黄沙白草，呜呜卷叶，平生恨、从头谱。

应是瑶台伴侣，只多了、毡裘夫妇。

严寒牺簋，几行乡泪，应声如雨。

尺幅重披，玉颜千载，依然无主。

怪人间厚福，天公尽付，痴儿呆女。

好在当时匈奴单于麾下有个左贤王，早就听说蔡文姬是中原有名的才女，遂将她收留。有关二人相处的细节如今已不得而知，《汉书》中只留下了"文姬为胡骑所获，没于南匈奴左贤王，在胡中十二年，生二子。"这样轻描淡写的一句话。暂时没有性命之忧，又有儿子相伴，蔡文姬的生活似乎迎来了久违的安宁，只是每每听到胡笳的声音，蔡文姬都会忍不住默默思念远方的故乡。

一晃十二年，蔡文姬的家乡已经发生了翻天覆地的变化。曹操凭借着雄才大略稳定了东汉末年汉室倾颓、各方混战的局面，匈奴也在他的威慑下不敢继续侵扰中原。他听说老师蔡邕的女儿仍流落在外，立刻派人以黄金、白璧将蔡文姬赎回。蔡文姬的心里是矛盾的，一方面她惦念故乡，一方面又舍不得两个儿子，然而想起父亲那未曾完成的修史心愿，蔡文姬还是忍痛踏上了回家的旅程。狂风呼啸，黄沙漫天，夫君涕下，稚子哀哭，蔡文姬心绪翻涌，挥笔写就一首荡气回肠的《胡笳十八拍》。

胡笳本自出胡中，缘琴翻出音律同。

十八拍兮曲虽终，响有馀兮思无穷。

是知丝竹微妙兮均造化之功，哀乐各随人心兮有变则通。

胡与汉兮异域殊风，天与地隔兮子西母东。

苦我怨气兮浩於长空，六合虽广兮受之应不容！（节选）

此诗共十八节，句句含泪，字字泣血，在胡笳曲音的衬托下，更显情真意切，令人动容，郭沫若也曾称赞道："《胡笳十八拍》是一首自屈原《离骚》以来最值得欣赏的长篇抒情诗。"

归汉之后的蔡文姬被曹操许配给了屯田都尉董祀。董祀比蔡文姬小不少，是她的同乡，对蔡文姬敬重有余，喜欢似乎还谈不上。经历三段婚姻的蔡文姬此时也早就看淡了爱情，她将全部的精力投入在完成父亲遗愿上，整理父亲的书稿，学习父亲的书法，研究父亲的音律，生活平淡而充实。董祀也是才子，曹操让他给自己写个传记，董祀为人耿介，把曹操镇压黄巾军的残暴和"挟天子以令诸侯"的所作所为全都如实记录了下来，曹操一看勃然大怒，立刻把董祀抓起来要砍他的脑袋。

蔡文姬听说了这件事，头发也顾不上梳，鞋也顾不上穿，跑去曹操家为夫君求情。她已经失去了两个丈夫，不能再失去第三个了。曹操正在家里宴请宾客，众人见蔡文姬"蓬首徒行，叩头请罪，音辞清辩，旨甚酸哀"都忍不住动容，可是曹操却说："哎，真是不

好意思，下令执行死刑的文书已经送出去了。"

蔡文姬哀泣道："丞相，你有精兵良将，千里之驹，请不要吝惜一马一卒，把文书追回来吧！"

曹操钦佩她的勇气和智慧，便下令赦免了董祀的死罪。但是他也提出了一个要求，要蔡文姬把蔡家的藏书送给他。蔡文姬叹口气说："久经战乱，我父亲的四千册藏书早就遗失了。"眼见曹操脸色一沉，蔡文姬赶紧补充道："但是我背过其中的四百篇，可以默写下来献给丞相。"曹操这才满意了，还任命她为御史，让董祀与她一同继续潜心修史。

经此一事，董祀深深地爱上了自己的夫人，坎坷半生的蔡文姬也终于找到了圆满的归宿，二人从惺惺相惜走到心心相印，他们一同整理文学典籍，一同弹琴写字，还生下了孩子，白首相伴到老。

只可惜蔡文姬的书法作品流传至今，只有一篇《我生帖》被保存下来，这一篇书帖里还仅仅剩下了十四个字"我生之初尚无为，我生之后汉祚衰"，这是《胡笳十八拍》的前两句。帖子是章草书写成，但能从其中窥见隶书的笔意，字字秀雅精道，不仅有女性的阴柔之美，也体现了蔡文姬不向命运屈服的顽强品格。北宋黄庭坚在《山谷题跋》中说："蔡琰胡笳引自书十八章极可观，不谓流落，仅余两句，亦似斯人身世邪！"蔡文姬继承了父亲的"飞白书"，后来将它传给了钟繇，钟繇教给了卫夫人，卫夫人收了王羲之作徒弟，所以我们也能够在王羲之的书法作品中，窥见蔡文姬书法的影子。

蔡文姬一生坎坷却从未向命运低头，一生流离却留下了千古名篇，珠沉璧碎，红颜已逝，她的故事，仍被人代代传颂。1987 年，国际天文学联合会正式公布的第一批水星环形山名字中，有 15 座环形山用了中国人的名字，其中有一座，就被命名为"蔡琰"（即为蔡文姬）。"十八拍兮曲虽终，响有馀兮思无穷"，胡笳余音绕梁，翰墨的芬芳，也永远不会消散。

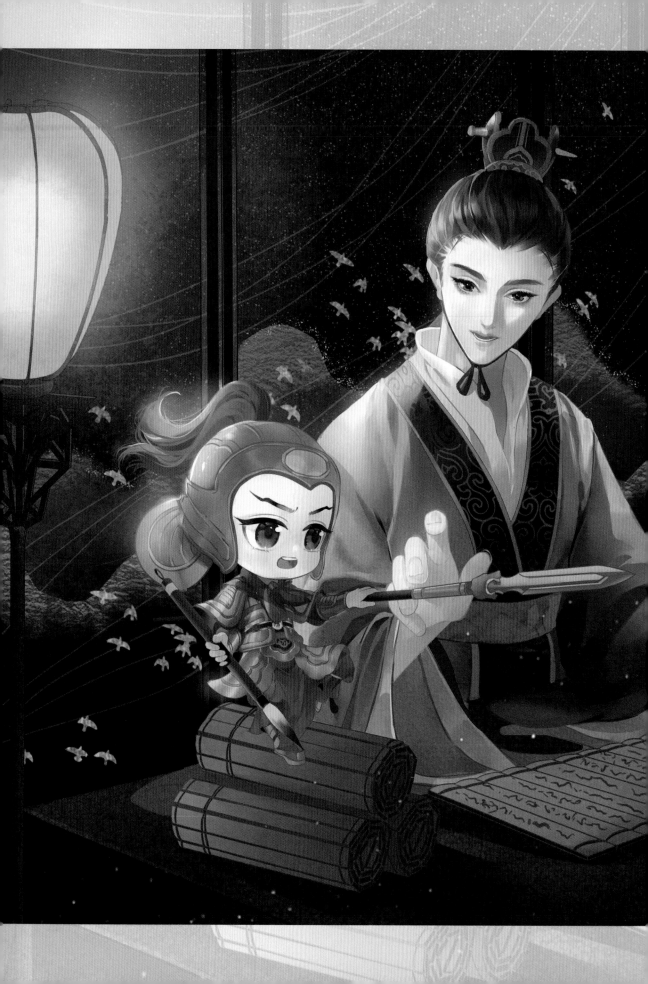

郭小天 绘

钟繇 元常笔秃却谈兵

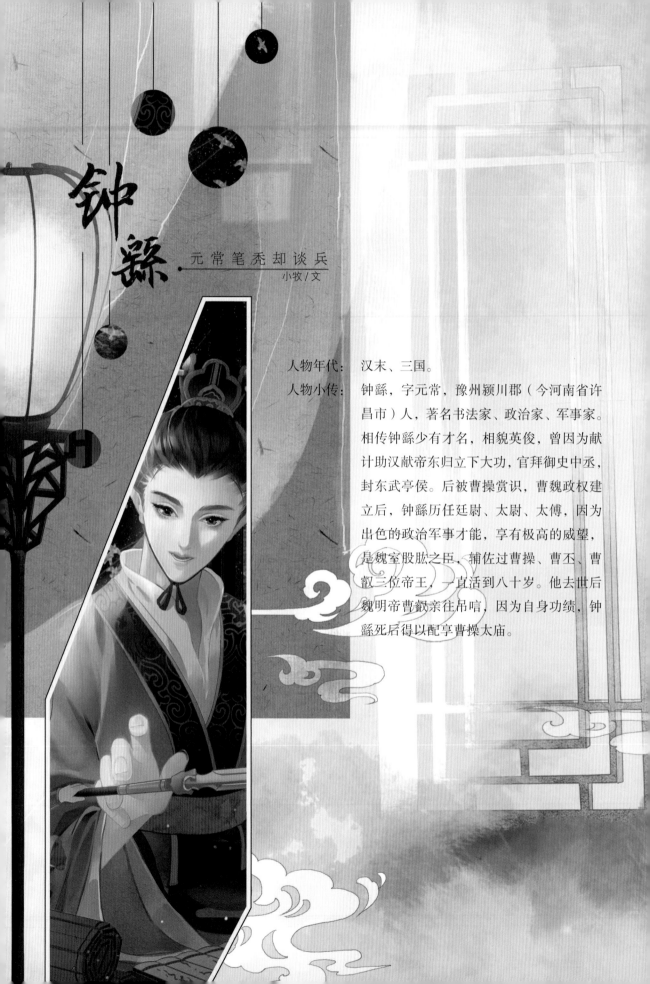

钟繇

元常笔秃却谈兵

小牧/文

人物年代： 汉末、三国。

人物小传： 钟繇，字元常，豫州颍川郡（今河南省许昌市）人，著名书法家、政治家、军事家。相传钟繇少有才名，相貌英俊，曾因为献计助汉献帝东归立下大功，官拜御史中丞，封东武亭侯。后被曹操赏识，曹魏政权建立后，钟繇历任廷尉、太尉、太傅，因为出色的政治军事才能，享有极高的威望，是魏室股肱之臣，辅佐过曹操、曹丕、曹叡三位帝王，一直活到八十岁。他去世后魏明帝曹叡亲往吊唁，因为自身功绩，钟繇死后得以配享曹操太庙。

书法成就：钟繇最为人所熟知的称号是"楷书之祖"，其实他篆隶行草皆工，是书法领域的全才，与他的儿子钟会并称为"大小钟"。钟繇的楷书点画遒劲，端庄典雅，是魏晋时代楷书走向成熟的标志。他的作品被王羲之推崇，其代表作《宣示表》的风格直接影响到"二王"（王羲之、王献之）小楷风格。钟繇的楷书也在一定程度上推动了楷书的高峰——唐楷的到来，此后元、明、清历代小楷名家的作品中或多或少都能看出钟繇笔法的影子。

人物代表作："五表六帖"，即《宣示表》《荐季直表》《贺捷表》《调元表》《力命表》《墓田丙舍帖》《还示帖》《白骑帖》《常患帖》《雪寒帖》《得长风帖》。

钟繇

元常笔秃却谈兵

　　书法从诞生之初，演化到现代，已有多种形式；不过在浩瀚的书法世界里，有一种书体尤为重要，那就是楷书。楷书又叫正楷、正书、真书，是从隶书演变而来的，横平竖直，书写相对简单。《辞海》解释说它"形体方正，笔画平直，可作楷模"，因而称之为"楷书"。楷书的历史可以追溯到秦汉时期，在魏晋时期获得了极大的发展，最终在唐代达到巅峰，

成了"官方认证"的书体。在楷书的发展和推广过程中，有一个人功不可没，他就是公认的"楷书"鼻祖，三国时期著名的书法家钟繇。

钟繇字元常，是豫州颍川郡长社县（今河南省许昌市长葛市）人。世人皆言"乱世出英雄"，生于三国乱世，钟繇也不是一般人。他文能提笔安天下，武能马上定乾坤，活跃在曹魏政坛上数十年，历经四朝，是叱咤风云的"元老"级人物，官至太傅，所以又被人叫作"钟太傅"。

不像蔡邕、荀彧之流有贵族光环笼罩，钟繇出身相对普通，他的父亲钟迪做过颍川郡主簿，后来因为党锢没再做官。不过钟家对孩子的教育是十分重视的，尤其是他的叔叔钟瑜，经常带着小钟繇读万卷书、行万里路。有一次叔侄俩去洛阳玩儿，走在路上突然有个看相的将二人拦下，神神道道地说："我观此子相貌堂堂，贵气天成，将来必成大器。"钟瑜自然不信这些江湖骗子的话，懒得与他纠缠，便继续骑着马往前走。那人在后面一边追一边喊："哎，哎，我还没说完呢，这孩子命里有水劫，一定要当心被水淹啊！"

钟瑜觉得可笑，便对钟繇说："你看吧，他接下来肯定要说，他可以化解此劫，只要给他钱……"

"扑通！"钟瑜话音没落，钟繇的马忽然受了惊，把他从桥上掀进了河里。钟瑜大吃一惊，连救人都忘了，可怜钟繇喝了一肚子水才爬上岸。这下钟瑜不敢轻视那人说的话了，对这个"贵气天成"的小侄儿更加悉心地教导，再加上钟繇自己十分努力，年纪轻轻他就在朝廷里谋了差事。

东汉末年汉室倾颓，在这个摇摇欲坠的朝廷里当官，其实并没有什么前途。不过钟繇在四十五岁那年，遇见了一件改变人生的大事。当时董卓兴风作浪，搅得天下不得安宁，汉献帝被董卓挟持到了长安，虽然没过多久董卓就死了，但是他手下的李傕和郭汜依然专制擅权，不肯放汉献帝回洛阳。曹操便找到钟繇，请他出面，帮助汉献帝从李郭二人手下成功逃走。钟繇这件事办得很好，为曹操"挟天子以令诸侯"的计划奠定了基础。从此钟繇受到了曹操的重用，有了曹操这位"伯乐"，"千里马"钟繇的才华得以充分施展，后来官渡之战，曹操也是靠着钟繇送去的两千匹战马才击溃袁绍。曹操对他也是愈加欣赏，认为钟繇有比肩汉代萧何的才能，遂拜他为"前军师"，可以说曹魏政权的建立，钟繇功不可没。

不光是曹操，当时的太子曹丕对钟老先生也十分敬重。据说有一次曹丕觉得之前的火锅吃着不过瘾，发明了一种在容器中插入搁板后能同时涮好几种口味汤底的"五宫格"锅——

"五熟釜"、锅制成之后，马上给钟繇送了一口锅。

千万不要小看这口"五熟釜"，在古代，炊具除了做饭之用，还有礼器的含义，如"鼎"的大小和数量都是跟使用人的地位挂钩的，能得到统治者赠送的"锅"，已经是殊荣。更厉害的是，曹丕还在这口锅上面刻了字，夸钟繇功勋卓著，是众臣的楷模。等到曹丕登基的时候，钟繇年纪已经不小了，但是曹丕不愿意让他致仕，依然委以重任，凡事都爱跟他商量。例如，关羽败走麦城之后，吴国孙权担心刘备报复，更害怕魏国此时趁火打劫，便给曹丕写信投诚。魏国人对孙权抛来的橄榄枝心存疑虑，曹丕更是眉头一皱，觉得事情并不简单，赶紧叫人询问钟繇的意见。

钟繇思忖了片刻，大笔一挥，写下了一篇表文。

尚书宣示孙权所求，诏令所报，所以博示。逮于卿佐，必冀良方出于阿是。乌芝之言可择廊庙，况繇始以疏贱，得为前恩。横所盱眄，公私见异，爱同骨肉，殊遇厚宠，以至今日。再世荣名，同国休戚，敢不自量。窃致愚虑，仍日达晨，坐以待旦，退思鄙浅。圣意所弃，则又割意，不敢献闻。深念天下，今为已平，权之委质，外震神武。度其拳拳，无有二计。高尚自疏，况未见信。今推款诚，欲求见信，实怀不自信之心，亦宜待之以信，而当护其未自信也。其所求者，不可不许，许之而反，不必可与，求之而不许，势必自绝，许而不与，其曲在己。里语曰：何以罚？与之夺；何以怒？许不与。思省所示报权疏，曲折得宜，宜神圣之虑。非今臣下所能有增益，昔与文若奉事先帝，事有数者，有似于此。粗表二事，以为今者事势，尚当有所依违，愿君思省。若以在所虑可，不须复貌。节度唯君，恐不可采，故不自拜表。

这就是名传千古的《宣示表》，大意是说：我钟繇虽然老了，但是还没糊涂，我深受曹家恩典，现在陛下有事找我，不敢不出力。我思来想去，还是觉得应该答应孙权，要不然他到时候狗急跳墙，与魏国作对，我们也被动。就算他不是真心投诚，我们也可以看看他葫芦里卖的什么药。但是吧，这事儿我说了不算，还得由您定夺。

虽然钟繇这篇表文并没有提出什么特别犀利的观点，但是在书法史上，《宣示表》的地位可以说是无可取代的。全文二百九十九个字，字字点画遒劲，端庄典雅，显出一种较为成熟的楷书体态和气息，充分展现了魏晋时代走向成熟的楷书的艺术特征。遗憾的是《宣示表》的真迹已经不存，我们现在在北京故宫博物院看到的刻本，据说是王羲之临摹的。有关王羲之和《宣示表》其实也有一个有趣的典故。

　　我们都知道，王羲之的伯父王导非常喜欢研究书法，有一回他得到了《宣示表》真迹，视若珍宝。到了西晋末年，北方遭受战乱，琅琊王氏也随大流南下避祸，金银财宝王导通通没带，只把《宣示表》缝在衣服里带到了江南。后来王羲之见到了，便从伯父那求过来，认真临摹学习。王羲之的好朋友王修听说了这件事，也想来一睹《宣示表》的风采，王羲之很大方，直接让他带回去看。没想到王修还没把《宣示表》还回来就突然病逝了，王修的母亲并不知道《宣示表》是儿子借来的，直接当成随葬品埋了。幸好王羲之对钟繇的楷书研究得十分透彻，他的摹本也最大限度地保留了《宣示表》的风格。

　　言归正传，钟繇为什么书法写得这么好，乃至得到王羲之的膜拜。有人说是因为钟繇得到了名家蔡邕的指点。其实这个说法有点夸张，钟繇学书法那会儿，蔡邕早就入土了。不过蔡邕的女儿蔡文姬还在，她继承了父亲的"飞白书"，将它传给了钟繇。而且蔡邕留下了许多练习书法的秘籍。一次钟繇跟友人韦诞谈论书法，韦诞说："你不是喜欢蔡邕吗，我这正好有一本他的《笔论》。"

　　钟繇垂涎三尺，连忙央求道："快拿来给我看看！"

　　这韦诞也是爱捉弄人的人，故意说："不借。"

　　钟繇气得捶胸顿足，力气之大，捶得胸口都紫了，甚至口吐鲜血。曹操听说此事吓了一跳，赶紧叫人送来了"五灵丹"才治好了钟繇。后来钟繇还放话，等韦诞死了，要把他的墓掘开，抢走《笔论》。可惜历史上的韦诞比钟繇晚死了二十多年，最终钟太傅也未能如愿。

　　当然这些都是笑谈，钟繇的书法大成，最重要的原因是他在学习书法这件事上的刻苦用心。他曾经对自己的儿子钟会说，我这三十年勤心练习书法，笔耕不辍，白天在纸上写，晚上在被子上划拉，甚至把被子都戳破了，你也要好好写字，不要丢你爹的脸。

　　钟会在德行方面有没有给他爹丢脸这事儿先不说，书法上确实没辜负钟繇，二人在书法史上并称为"大小钟"。

　　钟繇活了八十岁，死后得以配享曹操太庙，魏明帝曹叡亲自素服吊唁，极尽哀荣。除了《宣示表》，他还留下了《荐季直表》《贺捷表》《调元表》《力命表》共"五表"以及《墓田丙舍帖》《还示帖》《白骑帖》《常患帖》《雪寒帖》《得长风帖》等"六帖"。此后一代又一代的楷书大家皆取法钟繇，如大名鼎鼎的"二王"，还有之后的张旭、怀素、颜真卿、黄庭坚等人。时至今日，我们仍然保留了许多钟繇那个时代写字的习惯，不信你快拿起笔，试试临摹一下《宣示表》吧。

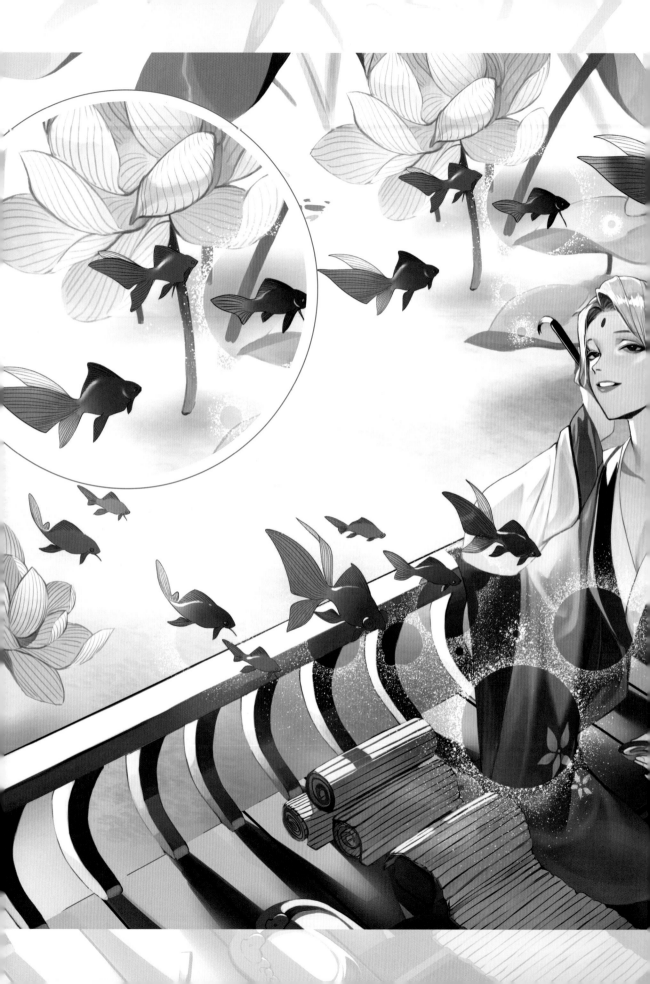

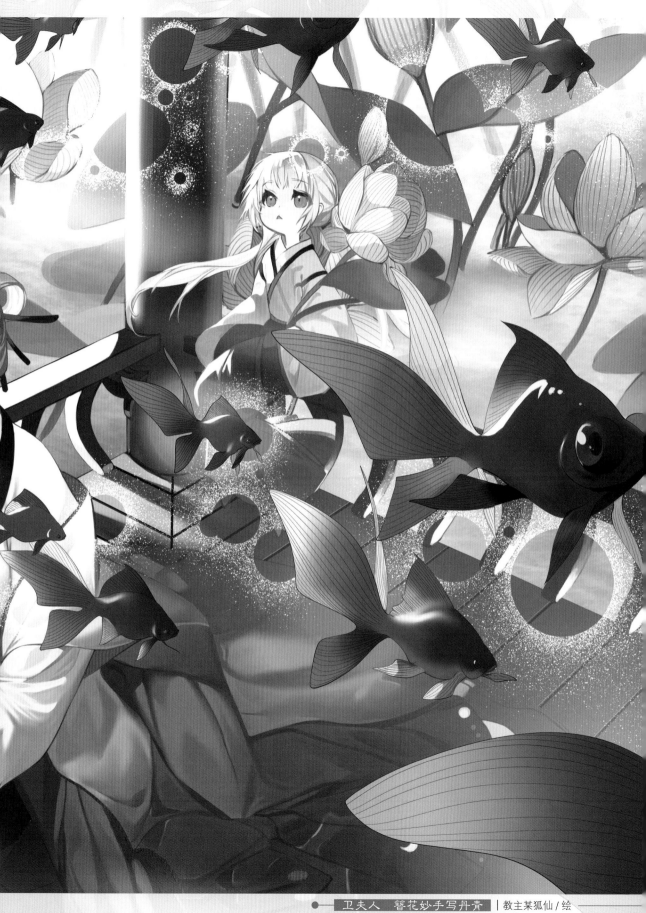

卫夫人

簪花妙手写丹青

小牧/文

人物年代：东晋。

人物小传：卫夫人，本名卫铄，字茂漪，号和南，河东安邑（今山西省运城市夏县）人，东晋著名女书法家。她生于书法世家，从伯卫瓘是曹魏有名的书法家，其父卫展亦擅长书法，她不仅继承了家学，也向当世名家钟繇学习。后来，卫夫人嫁入书法世家江夏李氏，无奈丈夫李矩早亡，二人有一子李充。卫夫人与王羲之母亲是表亲，所以王羲之在年少时曾经跟随卫夫人学习书法，她的悉心教导为王羲之的书法造诣打下了坚实的基础。晋永和五年，七十七岁高龄的卫夫人与世长辞。

书法成就：卫夫人师承楷书大家钟繇，妙传其法，并

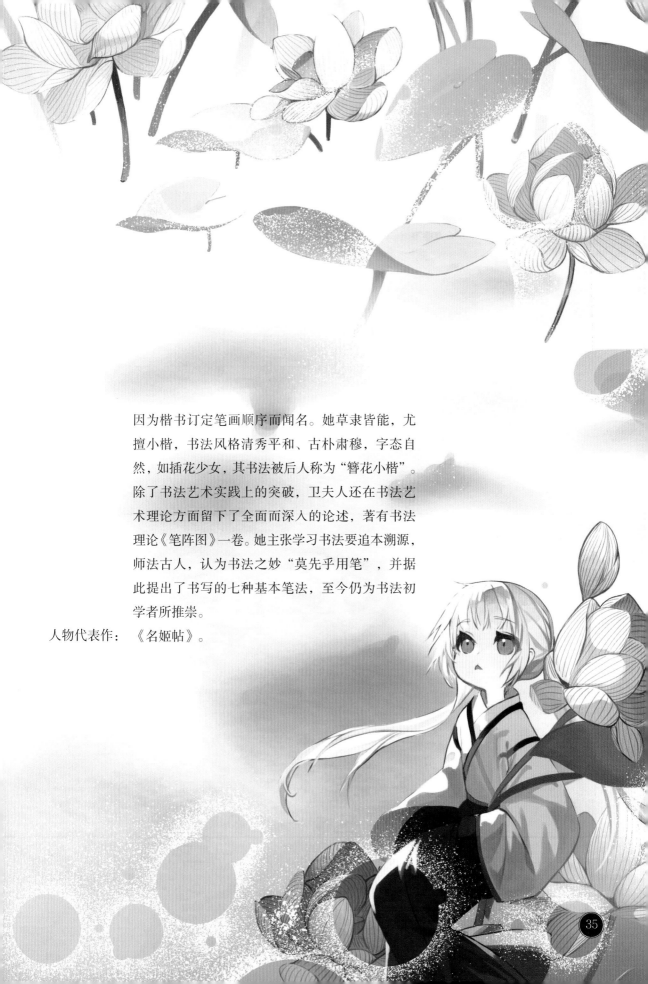

因为楷书订定笔画顺序而闻名。她草隶皆能，尤擅小楷，书法风格清秀平和、古朴肃穆，字态自然，如插花少女，其书法被后人称为"簪花小楷"。除了书法艺术实践上的突破，卫夫人还在书法艺术理论方面留下了全面而深入的论述，著有书法理论《笔阵图》一卷。她主张学习书法要追本溯源，师法古人，认为书法之妙"莫先乎用笔"，并据此提出了书写的七种基本笔法，至今仍为书法初学者所推崇。

人物代表作：《名姬帖》。

卫夫人

簪花妙手写丹青

东晋大书法家王羲之是书法界里当之无愧的"中心位"，被后代尊为"书圣"。不过"书圣"并非生来就擅长书法，一定有人好奇到底是哪位厉害的老师，引导王羲之进入了书法的世界，若是能将自己的孩子也送去向他学习，兴许还能再培养出一个"书圣"呢！须知高徒自由名师出，能教出王羲之的老师，自然也不是寻常人，她就是东晋著名的女书法家卫夫人。

卫夫人名铄，字茂漪，号和南，是河东安邑（今山西省运城市夏县）人，出身于著名的书法世家，祖上四代都出过书法界名人。她的父亲卫展担任过江州刺史和廷尉，是书法爱好者。她的从伯卫瓘是曹魏时期的谋士，入晋后历任尚书令、司空、太保，擅写柳叶篆书，仍有《顿州帖》存世。卫瓘之子卫恒则着重研究书法理论，曾经编纂过一本《四体书势》，是历史上第一部系统而完整地论述书体、书史、书论的著作。卫恒模仿汉代许慎《说文解字序》的写法，对古文、篆书、隶书、草书四种书体的起源和名家遗事都进行了具体的阐释。除了会写书法的几位长辈，卫家还出了一个美男子卫玠，就是那个因为长得太好看被路人"看杀"的可怜人。

所以卫夫人既有家族的文艺传统，也继承了美貌基因，从小就特别招人喜欢，在父亲的教导下，她学习钟繇笔法，并在钟繇瘦洁飞扬的书法基础上发展了自己清婉灵动的秀美风格。她的字被人评价为如"碎玉壶之冰，烂瑶台之月，婉然若树，穆若清风"。不过卫夫人也很谦虚，她曾经在一封信里说："……但卫随世所学，规摹钟繇，遂历多载。年二十，著诗论草隶通解，不敢上呈……"双十之年便能够"草隶通解"，可谓是巾帼不让须眉。

等她年纪渐长，同样是书法世家的江夏李氏上门提亲了。李家派来的媒人说，他家的公子李矩也喜欢书法，两家门当户对，两个孩子又有共同爱好，是天赐的良缘。卫家一看，果真是一桩好亲事，就欢欢喜喜地把自家女儿嫁了过去。二人婚后李矩做了汝阴太守，卫夫人在李家的生活是非常快乐的，她与夫君你一笔我一画地尽情徜徉在书法的海洋里，还生下一个聪明、可爱的儿子李充。只可惜天有不测，李矩英年早逝，恩爱夫妻天人永隔，给卫夫人带来了巨大的打击。为了缓解伤痛，她将全部的精力投入书法世界，开始研究字的笔画构成与书写顺序。据传，论述写字笔画，阐述执笔、用笔方法的书法理论著作《笔阵图》便是卫夫人所作。

卫夫人认为书法之妙"莫先乎用笔"，对笔墨纸砚的选择有具体的要求，并且提倡书写不同书体采用不同的执笔方法，写篆书要"飘扬洒落"，写章草则应"凶险可畏"，写八分书要"窈窕出入"，而写飞白书须"耿介特立"。若是能做到"每为一字，各象其形"，就能达到"斯超妙矣，书道毕矣"的境界。此外，她还列举了七种基本笔画的写法，强调

了写字的时候应当用心，"意"在前而后动笔，书法家要提升自身修养才能成大器。寻常书法家能做到取长补短，潜心练习，提升自己的书法水平已是不容易，卫夫人能够总结自身书法实践的经验，为后代书法家指明方向更是难得。

更厉害的是卫夫人不仅言传，还会身教。当时丹阳太守王旷家的儿子王羲之尚幼，对书法颇有兴趣，王旷便聘请卫夫人来给儿子当家庭教师。自从李矩去世，孤儿寡母的生活很是拮据，卫夫人对来之不易的工作机会十分珍惜，教导王羲之可谓是尽心尽力。彼时王羲之年轻气盛，总是希望迅速获得进步，一次他抓着卫夫人问："先生，先生，什么时候才能写得像你一样好？"

卫夫人爱怜地看着王羲之，劝道："学书法不是一日之功，绳锯木断，水滴石穿，持之以恒，方有所成。"

见小王羲之一知半解的样子，卫夫人便讲了一个故事，她说："东汉张芝在学习书法的时候，夙兴夜寐，废寝忘食，笔耕不辍，连家门口池塘的水都因为清洗笔砚变成了墨色。正是因为这样日复一日的刻苦努力，他才练就了一手神妙草书，你现在年纪尚小，不要急于看到成果，只要肯坚持努力，定能水到渠成。"

小王羲之听了老师的话，下定决心要把自家池塘的水染得比张芝家的还黑，更加勤奋刻苦。卫夫人十分欣慰，觉得王羲之是可塑之才，等王羲之稍大些，便将自己这些年研习书法的经验倾囊相授，尤其是她通过比喻的手法巧妙地将笔画形态与自然事物相结合，这样不仅易于理解，也将对书法的理解上升到了审美的高度。

跟我们开始学写的第一个字一样，王羲之也从"一"开始学起，"一"其实就是笔画里的"横"，卫夫人一边执笔示范，一边给王羲之讲解"横"这个笔画要"如千里阵云，隐隐然其实有形"。为了加深王羲之的理解，卫夫人还特地带着他到开阔的地方游玩，她指着远处地平线上缓缓排开阵势的云层说："你看，那就是'横'的形态，下笔之时，如层云排列，这样写出来的'横'才会舒展。"

而后便是"竖"。"竖"与"横"不同，强调的是坚韧的力量，故而卫夫人将之形容为"如万岁枯藤"，她特地去深山里砍下一段树藤交给王羲之，让他用力拉扯，树藤却纹丝不动。王羲之思考了一阵，说："先生，我明白了，你是说写'竖'要遒劲有力道，不能断。"卫夫人满意地点点头。

等王羲之将"横""竖"练得差不多后，卫夫人又教他写"点"，"点"对下笔时的

速度与力度要求很高，所以卫夫人将之形容为"如高峰坠石，磕磕然实如崩也。"王羲之通过反复观察，明白了高度不同、角度不一，石头下落的状态会不一样，下笔的姿势和速度不同，写出来的"点"更是千姿百态。如果你用心观察《兰亭集序》会发现里面所有"之"字的点都是不一样的。

此外卫夫人还讲了"撇"应当"如陆断犀象"，"折"要"如百钧弩发"，"捺"要"如崩浪雷奔"，"横折钩"则要"如劲弩筋节"等。这些都是十分基本的笔画要领，王羲之掌握得很好，即便后来从卫夫人的"初级书法班"毕业了，他仍不忘启蒙恩师教导，在自己的作品中贯彻了她的思想。

卫夫人身处的时代正是隶书向楷书过渡的阶段，她敢于尝试新的书体，最擅长写小楷，现存于世的《名姬帖》是她十分具有代表性的小楷作品，笔法古朴肃穆，字态自然，清秀平和，被人称为"簪花小楷"。《书小史》引唐人书评，评价其字为"如插花舞女，低昂美容；又如美女登台、仙娥弄影，红莲映水、碧沼浮霞"。

后世的女子多以能写一手"簪花小楷"为荣，当然也不仅是闺阁女子，欣赏魏晋清婉、飘逸审美风尚的文人墨客都对"簪花小楷"推崇备至。虽名为"簪花"，其实这种楷书书体并非柔弱无骨，卫夫人认为写字不能没有筋骨，主张"下笔点画波撇屈曲，皆须尽一身之力而送之""多力丰筋者圣，无力无筋者病"，她的这种"笔力筋骨"的说法，在今日仍对我们学习书法有极高的指导意义。

东晋永和五年（公元349年），77岁高龄的卫夫人与世长辞。杜甫诗云："学书初学卫夫人，但恨无过王右军。丹青不知老将至，富贵于我如浮云。"卫夫人将一生献给了书法，无憾无悔，尽管传世作品罕见，但她的书法精神却通过爱徒王羲之、儿子李充等人传承，流芳百世。

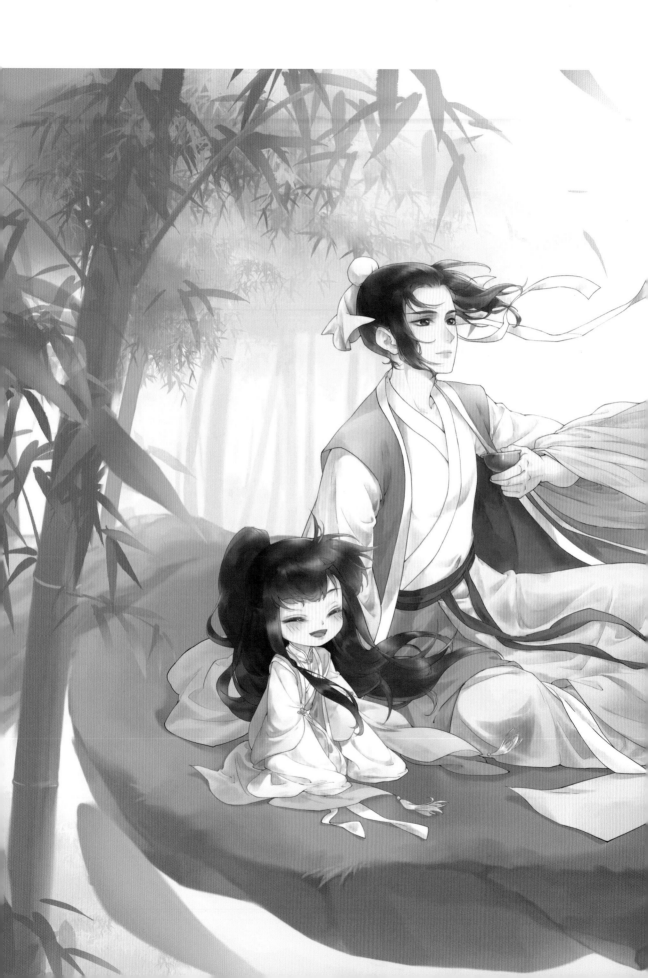

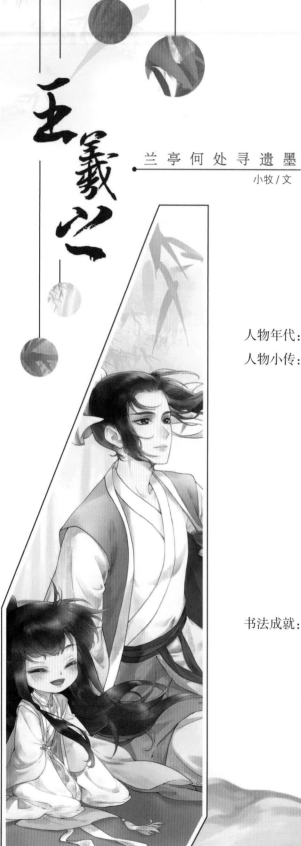

王羲之

兰亭何处寻遗墨

小牧／文

人物年代：东晋。

人物小传：王羲之，字逸少，琅琊临沂（今山东省临沂市）人。东晋时期著名书法家，被誉为"书圣"。他曾任右军将军、会稽内史，人称"王右军""王会稽"。他出身名门望族琅琊王氏，父亲王旷是丹阳太守，伯父王导乃当朝太子太傅。王羲之年少时师从著名女书法家卫夫人，十六岁被太尉郗鉴招为"东床快婿"。王羲之不慕权势，朝中屡次征召王羲之为官都被他辞谢不从，后来没办法，做了几年官便称病去职，归隐会稽，自适而终。

书法成就：王羲之博采众长，以细腻的用笔和多变的结构，不落窠臼，推陈出新，变当时流行的章草、八分书为今草、行书、楷书，草书秾纤折中，行书遒劲稳健，楷书结体巧密，是书体转换时期平地而起的高峰。王羲之的书法风格飘逸、自然，研精体势，自成一家，达到了"贵越群品，古今莫二"的高度。

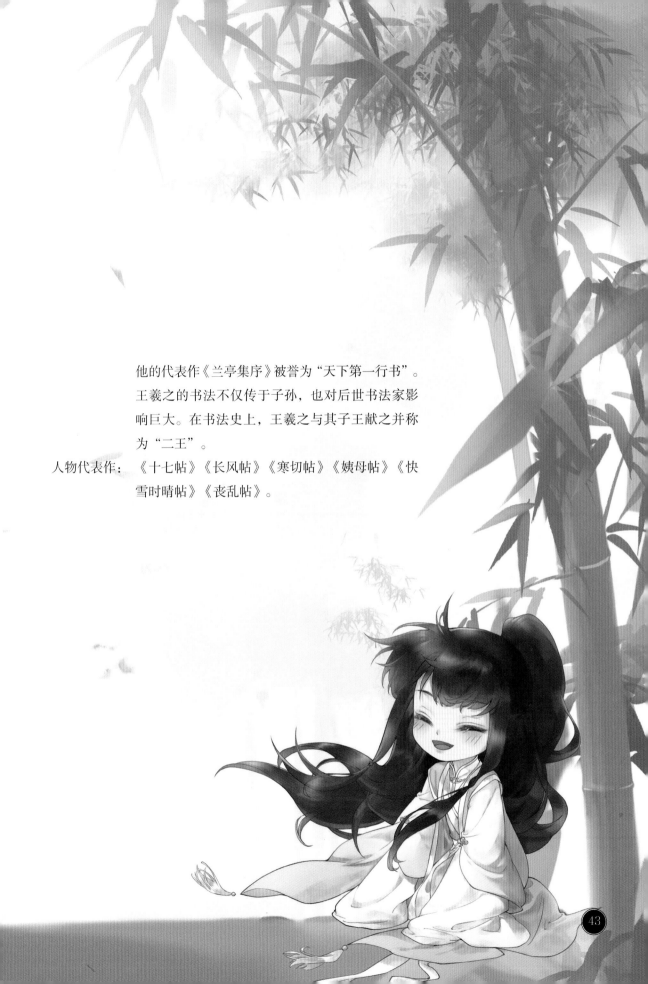

他的代表作《兰亭集序》被誉为"天下第一行书"。王羲之的书法不仅传于子孙，也对后世书法家影响巨大。在书法史上，王羲之与其子王献之并称为"二王"。

人物代表作：《十七帖》《长风帖》《寒切帖》《姨母帖》《快雪时晴帖》《丧乱帖》。

王羲之

—— 兰亭何处寻遗墨 ——

东晋永和九年（公元 353 年）三月初三，这天的天气非常好，阳光明媚，春风拂面，在会稽山阴（今浙江省绍兴市）有四十多个人正在开派对。这群人的来头可不小，不是军政要员、商界精英就是文学巨匠、哲学大师，再不济也是知识分子、世家子弟。例如，指挥了淝水之战的谢安谢太傅，还有廷尉卿孙绰孙兴公，江州刺史庾冰的儿子庾蕴，等等，此外袁家、羊家、郗家、桓家等当时的豪门望族都派了人参加。能举办这样的派对，主办方自然也不是一般人。这个人大家都很熟悉，那就是当时担任会稽"市长"的王羲之。

不过王羲之开的派对既不是生日派对也不是婚礼派对，而是"洗脚派对"，虽然听起来有点奇怪，但是在魏晋时期，"洗脚派对"可是非常流行的。其实说是洗脚有点不太文雅，正规的说法叫修禊，《后汉书·志·礼仪上》即有"祓禊"（祓是古代除灾祈福仪式）的说法："三月上巳，官民皆洁於东流水上，曰洗濯祓除，去宿垢病，为大洁。"有人说："生活要有仪式感。"于是养生达人王羲之就在三月初三这一天召集了自己的好朋友四十余人到兰亭这个地方来洗脚。

只是洗脚也有点无聊，所以就有人提议玩游戏。游戏的规则是在杯子里倒满酒，然后将酒杯放在大家洗脚的小溪里，杯子顺着水流下来，停在谁的面前谁就作诗，如果作不出就要把酒喝掉。在座的各位都是文化人，一听这个马上兴奋起来，摩拳擦掌、跃跃欲试。几轮游戏之后，有十一个人写出了两首诗，十五个人写出了一首诗，还有十六个"倒霉蛋"写不出诗，被罚酒三杯。王羲之这会儿也喝得醉醺醺的，便对大家说："感谢各位捧场，今天真是太开心啦，既然大家写了这么多首诗，不如我们出个诗集，我来写个序，把这件事儿记下来，发表后肯定能吸引关注！"

众人都觉得这个点子好，有人拿来鼠须笔，有人拿来蚕茧纸，王羲之趁着醉意大笔一挥，一篇名垂千古的作品《兰亭集序》就此诞生，受到书法名家的推崇，稳居"天下第一行书"的宝座。而王羲之也从此被人尊为"书圣"，受人敬仰。

俗话说"文无第一，武无第二"，王羲之到底有什么本事能被公认为书法界的"第一人"呢？这还得从他的出身说起。

王这个姓氏，乍一听很普通，不过王羲之出身的王氏家族并不普通，其是历史上大名鼎鼎的琅琊王氏。琅琊王氏从曹魏时期就是名门望族，到了东晋，已经是当时最鼎盛的门阀士族，当时江湖上流传着一句歌谣："王与马，共天下！"其中的"马"是皇族司马氏，

而"王"就是琅琊王氏了。琅琊王氏的荣光延续至唐末五代。这七百多年的时间里，琅琊王氏在政治、军事、法律、文学、哲学、艺术等各个领域都产生了巨大的影响。根据《二十四史》记载，自东汉至明清一千六百多年，琅琊王氏共培养出了包括王羲之在内的九十二位宰相和六百多位名流文士。

王羲之的父亲王旷担任过丹阳太守、淮南太守，两位伯父王敦和王导，一个是大将军，另一个是宰相，叔父王廙是荆州刺史，王羲之可谓是正经的名门之后。不仅如此，因为魏晋时期注重"风骨"，光有社会地位是不能获得人们尊重的，必须还要有知识、有修养，所以王羲之的这些长辈们几乎都富有文化，王旷、王敦和王导无一不擅长书法，王廙更是"江左书画第一人"，出身于这样的家庭，王羲之自然拥有非凡的艺术细胞。

王家家学深厚，对孩子的教育更是十分重视，起初王旷自己教王羲之读书写字，王羲之也很好学。一次王羲之发现他父亲在枕头底下藏了一本蔡邕的《笔论》，便偷偷拿走自己研读。王旷知道了把他叫到跟前："儿啊，你这么小，这书能看懂吗？还是先还给为父，等你长大了再传给你吧。"

王羲之抱着书不撒手，嚷道："爹啊，你现在不给我，就耽误了一个未来的书法家！"

王旷一听，觉得这孩子口气还不小，就把这本书送给了他。后来还专门为他请来当时有名的女书法家，师承钟繇的卫夫人给他做书法家庭教师。卫夫人非常懂得因材施教的道理，她看王羲之爱玩儿，就经常带他到山野里去游玩，到湖边去看大白鹅，并从中引导他感悟自然和艺术的关系。传说王羲之后来喜欢鹅也是受了老师的影响，并从鹅浮水的姿态中领悟到了书法的用笔。曾经有一次王羲之看见一个道士赶着一群鹅从路上走过去，连忙把人家拦下来，问道："这位道长，能不能把你的鹅给我几只，我实在是特别喜欢鹅！"那个道士一看是王羲之，便笑道："这样吧，你给我写一幅《黄庭经》，我就把鹅送给你！"王羲之乐了，这还不简单，唰唰运笔就完成了《黄庭经》，换来了他心爱的鹅。

除了长辈和老师的倾囊相授，王羲之自己也特别努力，我们小时候都听过王羲之刻苦练字把池塘的水染成黑色的故事。正是有百分之一的天赋和在百分之九十九的汗水浇灌下，王羲之在书法上才取得了杰出的成就。

转眼王羲之十六岁，长成了一个俊逸少年，到了该娶媳妇儿的时候了。正好太尉郗鉴家有个女儿名叫郗璿（郗璹），人如其名，生得端方如玉，温柔美丽，郗鉴就动了心思想把女儿嫁到宰相王导他们家。王导说："好呀，我家好男孩多着呢，你们来随便挑，挑中

谁都没问题！"过了几天郗鉴就派了一个门生到王家去挑女婿，王羲之听说这件事的时候，正躺在东边屋子的床上吃零食，他心想我才十六岁，还没自在够呢，就是饿死在床上也不想让老婆管着，便躲着不出去。哪知道郗家的人回去就跟郗鉴说："老爷，王家的男孩儿都挺好的，就是有点矜持，但是有一个家伙见我去了，竟然光着膀子躺在床上吃零食，一点都不像话！"

郗鉴一听，觉得这孩子不拘一格啊，就是他了！从此王羲之就做了郗家的东床快婿，尽管一开始他有点不乐意，但是当他看到郗璿时，满脑子只剩下"满意"两个字了。婚后的夫妇二人小日子过得是蜜里调油，郗璿一连给王羲之生了七个男孩一个女孩，好几位都成了书法家，老二王凝之擅长草书和隶书，老三王涣之擅长行草，老五王徽之擅长正书（后来的楷书）和草书，老六王操之擅长正书和行书，最小的那个，就是最得父亲真传的王献之，诸体皆长，与父亲并称"二王"。

成了家就该立业了，朝廷屡屡征召王羲之去做官，王羲之起初都不答应，他更喜欢当一个自由自在的书法家。只可惜君命难违，后来他勉为其难地做过秘书郎、宁远将军、江州刺史、右军将军等，所以王羲之也被人叫作"王右军"。终于在五十多岁的时候，王羲之受不了官场的纷扰，回到了浙江养老，这才有了后面兰亭集会、曲水流觞的佳话。

只可惜我们现在看到的《兰亭集序》，已经不是王羲之的真迹了。据说是因为唐太宗李世民是王羲之的忠实粉丝，临终前吩咐自己的儿子唐高宗李治将《兰亭集序》给自己随葬。幸好唐代的几位大书法家——虞世南、褚遂良、冯承素都留下了《兰亭集序》的摹本，其中又以冯承素在唐神龙年间留下的最为有名，现代专家认为是最接近原作的作品，目前藏于北京故宫博物院。

除了《兰亭集序》，王羲之还留下了许多墨宝：草书《十七帖》《长风帖》《寒切帖》等；行书《姨母帖》《快雪时晴帖》《丧乱帖》等；楷书《乐毅论》《曹娥碑》等。这些都具有极高的艺术价值和历史价值，影响了一代又一代的书法家。正所谓"兰亭何处寻遗墨，书坛千载留圣名"。

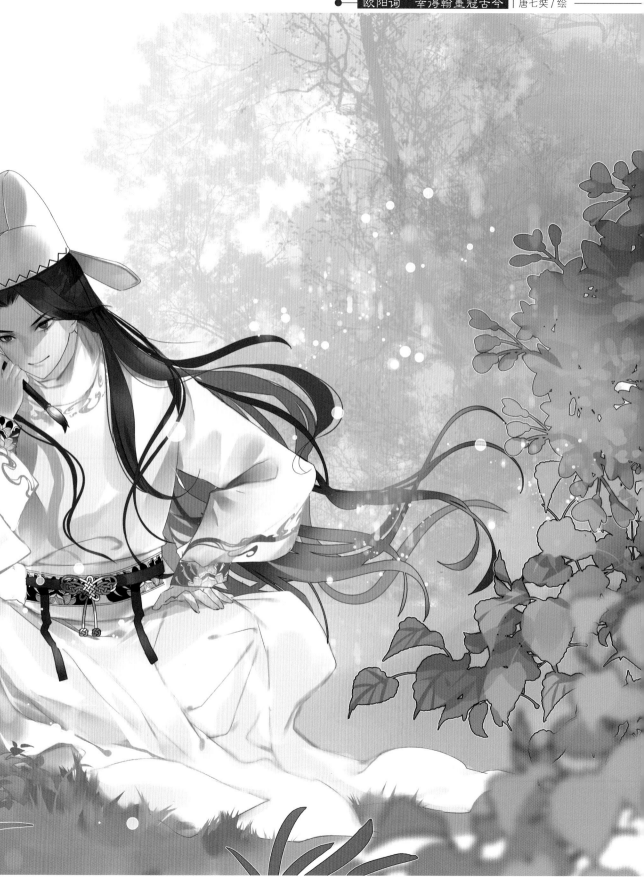

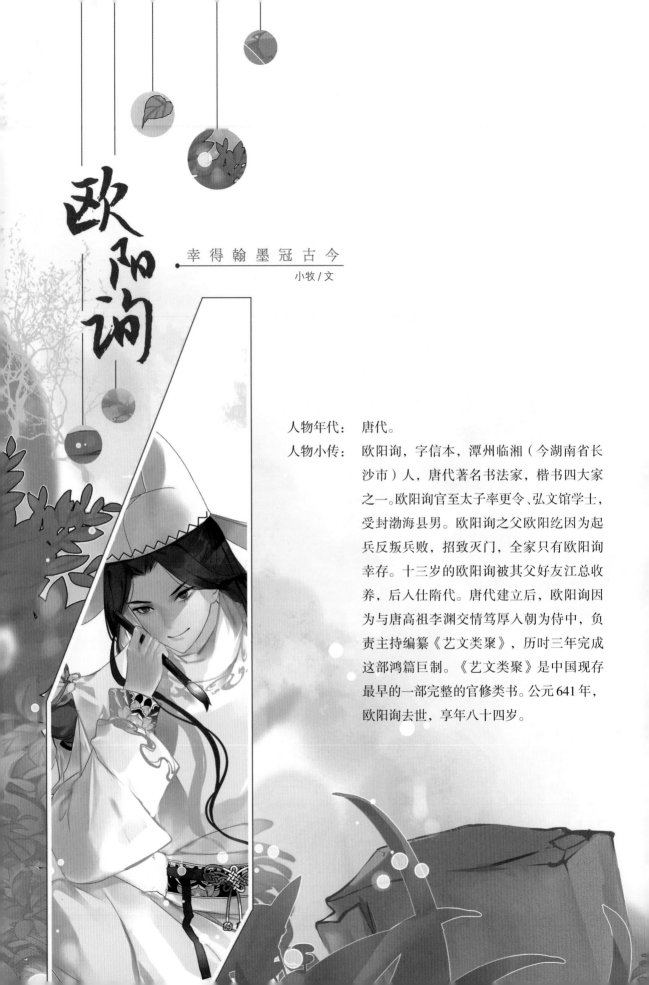

欧阳询

幸 得 翰 墨 冠 古 今

小牧 / 文

人物年代： 唐代。

人物小传： 欧阳询，字信本，潭州临湘（今湖南省长沙市）人，唐代著名书法家，楷书四大家之一。欧阳询官至太子率更令、弘文馆学士，受封渤海县男。欧阳询之父欧阳纥因为起兵反叛兵败，招致灭门，全家只有欧阳询幸存。十三岁的欧阳询被其父好友江总收养，后入仕隋代。唐代建立后，欧阳询因为与唐高祖李渊交情笃厚入朝为侍中，负责主持编纂《艺文类聚》，历时三年完成这部鸿篇巨制。《艺文类聚》是中国现存最早的一部完整的官修类书。公元641年，欧阳询去世，享年八十四岁。

书法成就： 欧阳询篆、隶、楷、行、草各种书体都很擅长，书法成就以楷书为最。其书法笔力险劲，法度严谨，独步天下，后人称之为"欧体"。欧阳询在长期的书法实践中总结出《传授诀》《用笔论》《八诀》等书法理论与经验的书，比较具体地论述了书法用笔、结体、章法等技巧和美学要求。他的代表作《九成宫醴泉铭》被后世喻为"天下第一楷书"，亦是历代书法初学者临摹最多的作品。后代的书法家如柳公权、褚遂良、颜真卿等人无不受其影响。

人物代表作： 《九成宫醴泉铭》《卜商帖》《行书千字文》《黄帝阴符经》。

欧阳询

幸得翰墨冠古今

众所周知，在书法界有"字如其人"的说法，如坦腹东床的王羲之，身高八尺，英俊潇洒，他的草书灵动飘逸，不拘一格；再如耿直忠介的颜真卿，相貌堂堂，英武不屈，他的楷书雄浑大气，间架清晰……不过有这么一个人，看到他的字，恐怕很难跟本人联系在一起。

我们先不说他的名字，来看看他写的《九成宫醴泉铭》吧。

唯皇抚运，奄壹寰宇，千载膺期，万物斯睹，功高大舜，勤深伯禹，绝后承前，登三迈五。握机蹈矩，乃圣乃神，武克祸乱，文怀远人，书契未纪，开辟不臣，冠冕并袭，琛赞咸陈。大道无名，上德不德，玄功潜运，几深莫测，凿井而饮，耕田而食，靡谢天功，安知帝力。上天之载，无臭无声，万类资始，品物流形，随感变质，应德效灵，介焉如响，赫赫明明。杂沓景福，葳蕤繁祉，云氏龙官，龟图凤纪，日含五色，乌呈三趾，颂不辍工，笔无停史。上善降祥，上智斯悦，流谦润下，潺湲皎洁，萍旨醴甘，冰凝镜澈，用之日新，挹之无竭。道随时泰，庆与泉流，我后夕惕，虽休弗休，居崇茅宇，乐不般游，黄屋非贵，天下为忧。人玩其华，我取其实，还淳反本，代文以质，居高思坠，持满戒溢，念兹在兹，永保贞吉。（节选）

如果我们在博物馆中看到这幅作品，一定会发现，这篇书法作品，文字结体修长，瘦健俊美，随势赋形，布白匀整，行距疏朗，气韵萧然，不愧为"天下第一楷书"。

肯定有人说，能写出这样漂亮字的人，一定是风度翩翩的美男子。风度翩翩不假，但是"美男子"的确不太适合用来形容他。不信你翻开《新唐书·儒学列传》，找到他的名字欧阳询。

"欧阳询，字信本，潭州临湘人。父纥，陈广州刺史，以谋反诛。询当从坐，匿而免。江总以故人子，私养之。貌寝侻，敏悟绝人……"

"貌寝侻"就是相貌丑陋的意思，要知道史书通常以记载人物生平为主，特别强调外貌的，要么美若天仙，要么……欧阳询恰好就是第二种。他的相貌在当时是出了名的，甚至因为他的相貌，引出了许多趣事。

有一回唐太宗李世民请客吃饭，席间各位大臣都纷纷作诗歌颂其功德，李世民听多了奉承话，耳朵都起茧子了，便道："互相吹捧有啥意思，我们来玩点不一样的，朕命你们作诗来说说在座的人有什么不好。"

皇帝的大舅子长孙无忌看了看坐在一旁的欧阳询，眼珠一转，道："信本（欧阳询的字）得罪了！"然后吟诗一首："耸膊成山字，埋肩不出头。谁家麟角上，画此一猕猴。"瞧瞧，长孙无忌这话说得可太直接了，说欧阳询人长得瘦，脖子又短，还总是耸着肩，乍眼一看跟"山"字一样，若是不说是一个人，还以为是一只猴子。

欧阳询无故被嘲讽，气得胡子都翘了起来，回敬道："缩头连背暖，漫裆畏肚寒。只缘心浑浑，所以面团团。"意思是你这个家伙心里不敞亮，肚子里也没几滴墨水，都让肥肉塞满了。针尖对麦芒，火药味十足。

眼看文斗马上要升级成武斗，唐玄宗李世民连忙出来打圆场："好啦好啦，欧阳询你消停点吧，到时候让皇后知道了有你受的。"也幸亏那天李世民心情好，没有责怪他，要不然得罪了皇后的亲哥哥，欧阳询以后的日子恐怕不好过。

皇帝开心，和群臣互嘲取乐无伤大雅，不过皇帝心情不好的时候，还拿欧阳询的长相说笑，麻烦可就大了。唐贞观十年（公元636年），长孙皇后病逝。爱妻早亡，李世民难过得不得了，朝中的各位大臣也都十二万分小心，生怕自己说错话、做错事惹恼皇帝，吃不了兜着走。偏偏就有一个叫许敬宗的，他在参加长孙皇后葬礼的时候，无意间瞥了一眼吊唁队伍里的欧阳询，被他奇特的长相逗得当场笑出声。刚好御史看见这一幕，马上参了他一笔。李世民听说有人在葬礼上言行无忌，竟然敢发笑，勃然大怒，立刻把许敬宗贬了官。

还有一次高丽使者前来长安拜见皇帝，听说欧阳询的书法写得好，希望能求几幅他的作品。李世民调侃道："朕竟然不知道欧阳询的名气都传到你们那里去了，不过你们看他的字，肯定以为他是帅哥吧！"

使者不疑有他，满心期盼地说道："那肯定是高大、帅气的人啊！"李世民赶紧叫人去把欧阳询喊来，可怜的高丽使者见到本人，大感失望。

不过调侃归调侃，欧阳询对自己的长相一直都很有自知之明，他深谙"读书最重要"的道理，从小就十分努力，希望做一个靠才华"吃饭"的人。他出身于一个官宦之家，祖父欧阳颜是陈朝的刺史，父亲欧阳纥也是地方军事长官，深受军民爱戴。但是当时的皇帝害怕欧阳家拥兵自重，想找个借口除掉欧阳纥，欧阳纥不想坐以待毙，便举兵而起，可惜功败垂成，遭满门抄斩。这一年，欧阳询只有十三岁，没有人知道他是如何幸免于难的。或许是因为老天垂怜，欧阳纥的好友，南朝著名的文学家江总收留了欧阳询，将他带到建康（今江苏省南京市）教养。欧阳询为了消解内心的痛苦，沉湎于书法的世界，二十年如一日地坚持练习，在书法界积累起了不小的名气。

后来李渊称帝，选贤举能，知道欧阳询文墨了得，便请他入朝为官，还命他主持编纂一部"文艺百科全书"。前前后后用了三年的时间，以欧阳询为首的团队终于完成了这部鸿篇巨制《艺文类聚》，这是中国现存最早的一部完整的官修类书，唐代及唐代以前的许多珍贵史料和诗

词文章正是因为这部书才得以保存。

欧阳询虽忙着编书，也并没有放松练字。有一次他听说朋友家里收藏着王羲之教儿子王献之学习书法使用的"课本"——《指归图》，立刻花重金买下来。自从得到了这个宝贝，他时时刻刻都揣在怀里认真学习，不断完善自己的书法水平。除了学习王羲之，欧阳询还从汉魏碑帖里汲取养分。据说他有一天骑马路过一块石碑时勒马观察，发现是晋代书法家索靖写的，立刻跳下马细细观摩，甚至用手在笔画上面来回摸索。不知不觉天就黑了，可是他还是不舍得离开，又借着月光继续品味，越看越入迷，一直看到天亮。第二天也是如此，一直过了三天三夜，几乎都把石碑"看穿"了，才恋恋不舍地回去。

除此之外，欧阳询也十分愿意将自己学习书法的经验传授给别人，其中比较成体系的有《传授诀》《用笔论》《八诀》，还有后人根据他的理论总结出的"欧阳结体三十六法"，都对后世有深远影响。不仅是技法，欧阳询在这些书法著作里还提到了学习书法的心态。首先就是心不静不动笔，凡提笔则应当心神合一，注意力必须集中，让纷乱的思绪超脱于尘世。如果有情绪，可以通过运笔来宣泄，但是仍然不能放松对字形和结构的要求，控制好下笔的力度。

正是因为有这样严谨的态度，加之刻苦地练习，欧阳询的书法才能在博采众长的同时又自成一家，篆、隶、楷、行、草各种书体他都很擅长，尤其是楷书，法度严谨，笔力险劲，独步天下。难怪同样是初唐四大家的虞世南也夸欧阳询"不择执笔，皆得如意"。

其实许多人不知道，《九成宫醴泉铭》是欧阳询在七十五岁时创作的作品，一位古稀之年的老人，仍然能写出一手劲道十足、章法明晰、工整严谨、雍容大气的字，足见欧阳询功力之高。除此之外，《化度寺碑》《皇甫诞碑》《虞恭公温彦博碑》等都是欧阳询传世的经典名作。

公元641年，已八十四岁高龄的欧阳询与世长辞，但是他的"欧体"楷书却仍传承至今，收获了海内外大批粉丝。如果你有机会去日本，可以买一份当地著名的《朝日新闻》，翻开报头看一看，"朝日新闻"这四个大字就是用欧阳询的书法作品拆字拼凑而成的。

好看的皮囊千篇一律，有趣的灵魂万里挑一，如果没有外貌优势，不如学学欧阳询，做一个"腹有诗书气自华"的人吧！

阿言有若若·绘 张旭 挥毫落纸如云烟

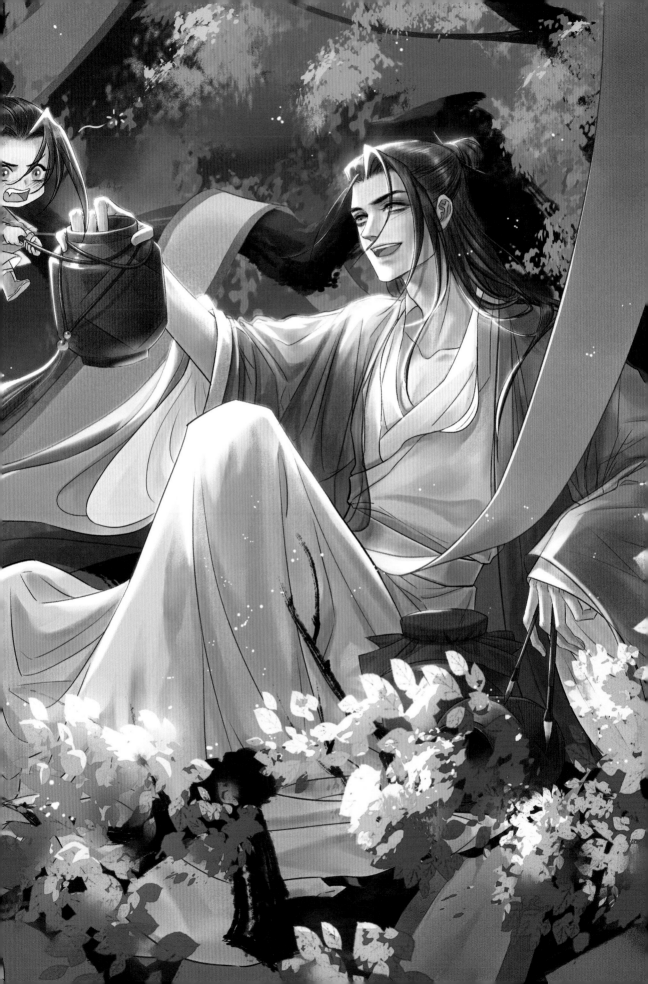

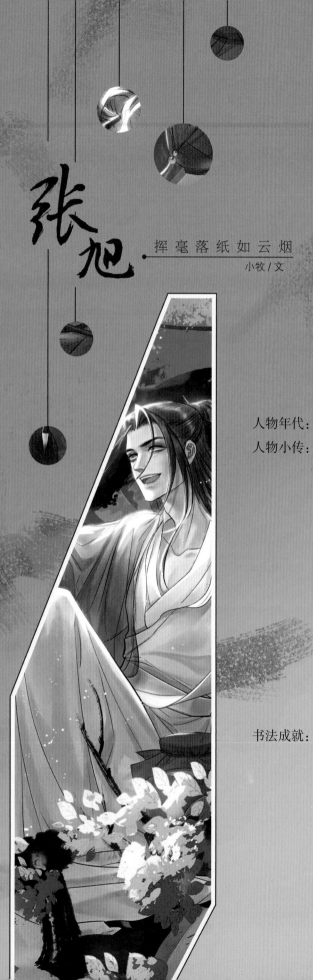

张旭

挥毫落纸如云烟

小牧 / 文

人物年代： 唐代。

人物小传： 张旭，字伯高，一字季明，苏州吴县（今江苏省苏州市）人，唐代书法家，酷爱饮酒，每饮辄醉，醉后曾以头濡墨而书，世称"张颠"，与怀素并称"颠张醉素"，与贺知章、张若虚、包融并称"吴中四士"，其草书则与李白的诗歌、裴旻的剑舞并称大唐"三绝"。张旭出身官宦世家，曾任金吾长史，又被人称为"张长史"。唐天宝五年（公元 746 年），张旭退居洛阳，颜真卿曾去向他请教书法，此外，吴道子亦向张旭求教笔法。约唐乾元二年（公元 759 年），张旭逝世。

书法成就： 张旭最擅长草书，被人称为"草圣"。其书法风格最突出的特点是"狂逸"，跌宕起伏，气势雄伟，变化万千，表现力十足，虽然名为"狂草"，但点画线条皆具法度，狂而有理，包含着精妙的基本功。在书法

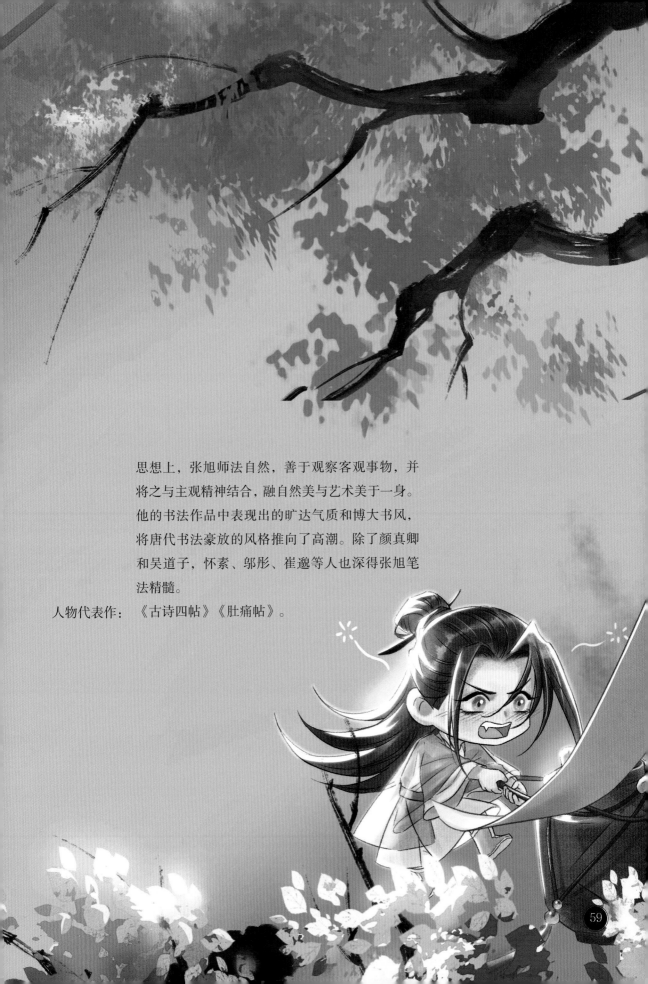

思想上，张旭师法自然，善于观察客观事物，并将之与主观精神结合，融自然美与艺术美于一身。他的书法作品中表现出的旷达气质和博大书风，将唐代书法豪放的风格推向了高潮。除了颜真卿和吴道子，怀素、邬彤、崔邈等人也深得张旭笔法精髓。

人物代表作：《古诗四帖》《肚痛帖》。

张旭

挥毫落纸如云烟

唐开元年间，天下承平日久，国富民强，百姓安居乐业，精神文化生活同样丰富多彩。如果你生活在皇宫，也许能看到太白吟诗、力士脱靴、贵妃研墨的场景。进不了皇宫也没关系，宫廷舞蹈团顶级的舞蹈家公孙大娘经常会在民间表演，这位家喻户晓的女子只要登台，那一定是一座难求的盛况。

她的表演到底有什么魅力？让我们来采访一下她的"粉丝"们。

第一个接过话筒的是诗人杜甫："我是大娘的老粉丝了，六岁时就看过她跳舞，那真是'霍如羿射九日落，矫如群帝骖龙翔。来如雷霆收震怒，罢如江海凝清光'——"

画家吴道子见杜甫喋喋不休，一把抢过了话筒："我跟你们说，当年我还不出名，幸亏看了大娘跳舞，才悟出'吴带当风'的画法，'粉丝'数量上涨得特别多！你们别忘了关注我的作品，会经常更新大娘的写真哦！"

他俩说得正起劲，一个汉子拨开人群，摇摇晃晃地走过来，他脸色通红，神情激动，走近了还能闻见他身上浓郁的酒香，然后在人们的注视下……他解开了自己的衣服。

"壮士，有话好好说！脱衣服是做什么！"不明真相的众人吓了一跳。

杜甫和吴道子却见怪不怪："哎哟，大娘粉丝团的团长来了！"

"粉丝团的团长"究竟是何许人也？且听下文道来。

这人叫张旭，是吴县人，官居金吾长史。虽然官儿不大，却是"国宝级"的人物，他写的草书跟李白的诗歌、裴旻的剑舞并称"三绝"，论起来吴道子还要叫他一声老师。张旭平生三大爱好——喝酒、看跳舞、写字。

喝酒要喝好酒，剑南的烧春、岭南的灵溪、京城的西市腔……四海佳酿，豪饮千杯；看跳舞要看公孙大娘的剑器浑脱，刚柔并济，妙舞神扬；至于写字，那三言两语可说不尽。

说不尽没关系，请他现场表演一段便是了。

"写字？没问题啊！"张旭揉揉惺忪醉眼，咧嘴一笑："今儿看了大娘跳舞，心情正好，拿墨来！"

众人一听张长史要写字，迅速地聚拢过来。只见张旭开始眼放金光，口中念念有词，一边高声喊着不成句子的话，一边踉踉跄跄地来回跑跳。本来就松松垮垮的衣衫滑落在地上，鞋子更不知道丢到什么地方去了，头上的发髻也散开，一头乌黑秀发迎风飘逸。若是不认识的人见了，还以为这人得了失心疯。

张旭喝得大醉，自然是不在意别人怎么看自己。他不知从哪儿掏出一支毛笔，对着路边的墙开始挥毫泼墨，运笔如画，辗转腾挪，写至酣畅处随手把笔丢掉，直接用头发蘸取墨汁，以发端为笔尖，以身体为笔杆，摇头晃脑，手脚并用，心荡神驰之间，一篇洋洋洒

洒、飞扬恣肆的书法作品完成了，笔画绵延不断，左驰右鹜，千变万化，不可捉摸。

霎时人群中爆发出雷霆般的喝彩声，此时张旭的酒醒了几分，他看了看自己手上的墨汁，又看了看墙上的字，忽然意识到这样的字恐怕醒着的时候没办法再写出来，心中有些失落。张旭的好朋友李白不知道什么时候逛到这儿，他同样醉醺醺的，脚步虚浮地走到张旭面前，搂着他汗涔涔的膀子，安慰道："楚人尽道张某奇，心藏风云世莫知。三吴郡伯皆顾盼，四海熊侠争追随……嗝儿，兄弟，别纠结了，我们再去喝两杯，我请客！"

"好，好，不醉不归！"张旭一听还有酒喝，马上把其他念头都抛在脑后，哪怕明天天塌了，今天开心更重要！

事后杜甫回忆起当时的盛况，忍不住写下了"李白斗酒诗百篇，长安市上酒家眠。天子呼来不上船，自称臣是酒中仙。张旭三杯草圣传，脱帽露顶王公前，挥毫落纸如云烟。"这样的句子。诗仙李白的"狂"与草圣张旭的"癫"是对盛唐气象最好的注解，也是华夏艺术殿堂中不朽的传奇。

当然张旭并不是真的疯癫，他骨子里依然善良、淳朴。据说，他的邻居家里发生了变故，揭不开锅，邻居就写信向张旭求助。张旭二话没说，立刻回了一封信给邻居，信上写着："兄弟我现在手头没钱，但是你可以把这封信拿去卖了，就说是张旭写的，能值百金。"

邻居收到信后大喜过望，拿到集市上吆喝："瞧一瞧，看一看啊，草圣的书法！"登时就有人出高价买走。邻居解了燃眉之急，张旭也由此获得了乐于助人的好名声。

还有一次，他在常熟当县尉的时候，有个老丈击鼓鸣冤，张旭细细审了案子，几番斟酌写下判词，替他讨回了公道，老丈自是千恩万谢地离去了。可是没过几天，这个老丈又来击鼓，张旭十分诧异，问道："老人家，你的案子不是已经解决了吗？"

老丈有些不好意思地说道："张大人明鉴，事儿确实解决了，可是大人你这状纸上的字写得实在太好了，我想再讨几幅大人的墨宝拿回去放在宝匣里收藏啊！"

张旭挑眉道："哎，老人家想不到你对书法也挺有研究的？"

老丈连连点头："是啊，是啊，我父亲也是书法家，他收藏了好多作品在家里，我耳濡目染，也喜欢书法！"

张旭一听乐了，转头对着自己的属下说："今天早点下班，本官要去这老丈家里欣赏他父亲的藏品！"

除了纯善的品质之外，张旭还是十分热爱生活、喜欢从自然界汲取养分的艺术家，他的狂草不仅来自欣赏公孙大娘舞剑时飘逸身姿产生的感悟，更多来源于大自然。他能从风

吹松林、云卷云舒中体悟生命的意义，并融合在自己的书法创作中，人们形容他的字宛如"孤蓬自振，惊沙坐飞"，正是说明了这一点。但是狂草之"狂"并不是瞎写胡写，而是狂中有理、有节，处处暗含法度，表现出极为扎实的基本功。张旭是在继承了"二王"雅逸书风的基础之上，结合褚遂良藏锋的笔法，推陈出新，创造出这种恢宏潇洒、变幻莫测又极具浪漫主义色彩的狂草的。宋人黄庭坚说："张公姿性颠逸，其书字字入法度中。"

张旭的狂草为时人所推崇，很多人慕名前来学习，其中就包括楷书大家颜真卿，他不惜两次辞官来张旭这里"深造"，还有邬彤、崔邈等人也深得张旭笔法精髓。后来颜真卿把从张旭这里学来的本事传给了一个叫怀素的和尚，怀素将师祖张旭醉里挥毫的习惯也学得差不多，所以后人将他们二人合称为"颠张醉素"。

在古代，人们能收藏到张旭的书法作品，哪怕只是几个字，都视若珍宝。只可惜随着时间的推移，张旭的许多墨宝已经散落在历史的长河中无迹可寻，现藏于辽宁省博物馆的《古诗四帖》据传是张旭所作，其笔画流畅丰满，变动如鬼神，不可端睨。北京大学的李志敏教授评价："古诗四帖无一笔不争，无一笔不让，有呼有应，浑然天成。"

还有另一篇更为人熟悉的《肚痛帖》，全篇只有三十个字。

忽肚痛不可堪，不知是冷热所致。

欲服大黄汤，冷热俱有益。

如何为计，非临床。

千万别小看这短短几行字，字里行间那是大有文章。开头三字还算工整，后来可能是因为肚痛实在难忍，从第四个字开始，张旭就进入了"狂"的状态，每行一笔到底，时而浓墨重写、沉稳矫健，时而又细笔如丝、连绵不断，如飞瀑奔泻，洋洋洒洒，气韵横生，将狂草的狂逸特点发挥到了极致。可惜《肚痛帖》真迹未能传世，好在仍有宋刻本留在西安碑林里，供人膜拜、学习。张长史肯定没想到，一次偶然肚子痛写了点感想，却在千年之后还有无数人观摩。

狂草的魅力不仅在于它的形态，也在于它的抒情特征，它将文字作为信息传递的功能降到最低，使其艺术表达水平提升到了至高境界。张旭的书法真正做到了"人书合一"，他是浪漫而纯粹的艺术家，也是酣畅淋漓的表演者，更是热爱自然、歌颂生命的诗人。通过狂草，他将无数个酣醉时梦境里那些瑰丽奇绝的景色展现在世人面前，留给世人无限的想象空间，让世人向往。

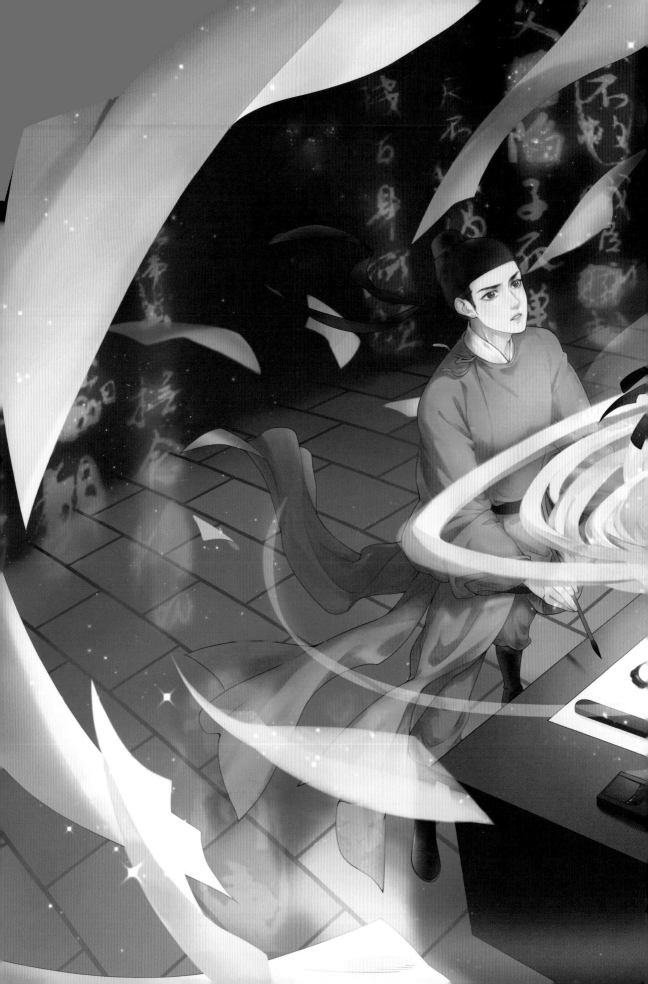

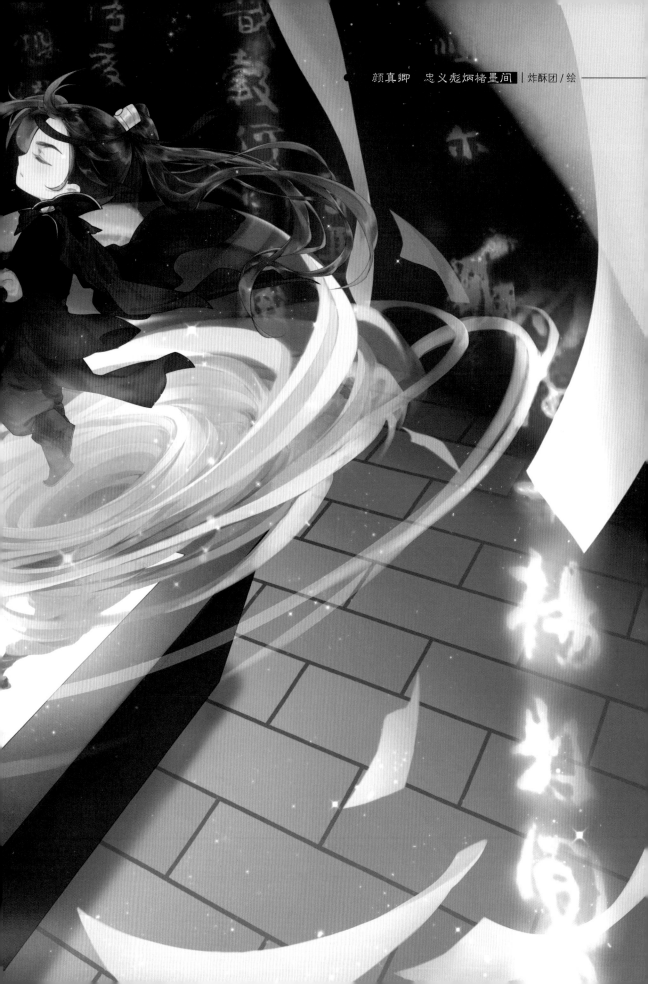

颜真卿　忠义彪炳楮墨间 | 炸酥团 / 绘

颜真卿

忠义彪炳楮墨间

小牧 / 文

人物年代：唐代。

人物小传：颜真卿，字清臣，别号应方，京兆万年（今陕西省西安市）人，祖籍琅琊临沂（今山东省临沂市），唐代著名政治家、军事家、书法家，与欧阳询、柳公权、赵孟頫并称"楷书四大家"。颜真卿少时好学，唐开元二十二年（公元734年）考中进士，入朝为官，因本性刚直被奸臣杨国忠不容。安史之乱时，颜真卿首举义旗平叛，后官至礼部尚书，受封鲁郡公，人称"颜鲁公"。唐兴元元年（公元784年），颜真卿奉旨晓谕叛军李希烈，在李希烈军中坚决不屈

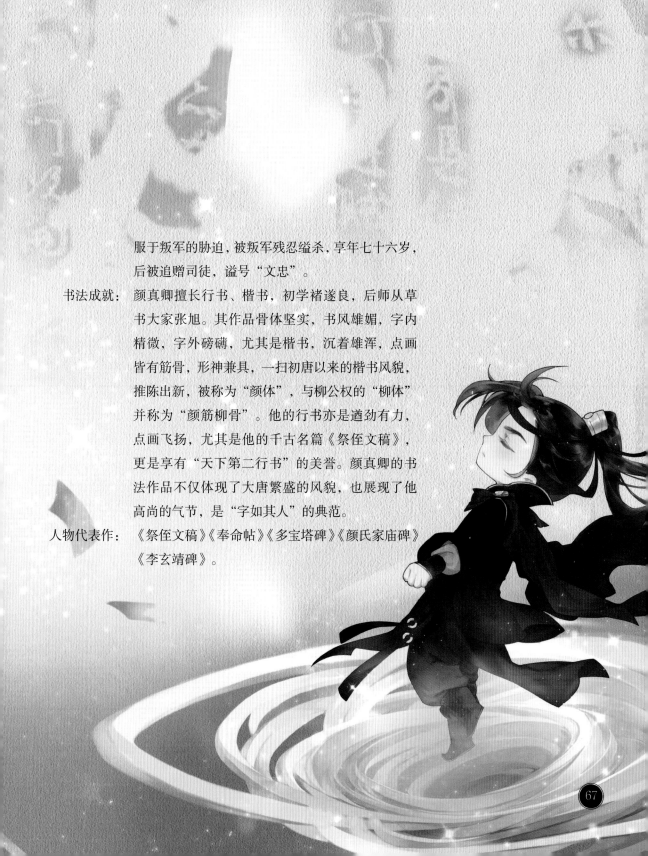

服于叛军的胁迫，被叛军残忍缢杀，享年七十六岁，后被追赠司徒，谥号"文忠"。

书法成就：颜真卿擅长行书、楷书，初学褚遂良，后师从草书大家张旭。其作品骨体坚实，书风雄媚，字内精微，字外磅礴，尤其是楷书，沉着雄浑，点画皆有筋骨，形神兼具，一扫初唐以来的楷书风貌，推陈出新，被称为"颜体"，与柳公权的"柳体"并称为"颜筋柳骨"。他的行书亦是遒劲有力，点画飞扬，尤其是他的千古名篇《祭侄文稿》，更是享有"天下第二行书"的美誉。颜真卿的书法作品不仅体现了大唐繁盛的风貌，也展现了他高尚的气节，是"字如其人"的典范。

人物代表作：《祭侄文稿》《奉命帖》《多宝塔碑》《颜氏家庙碑》《李玄靖碑》。

颜真卿

忠义彪炳楷墨间

若是问起学书法的人，启蒙时最先学谁的字，十有八九会告诉你——颜真卿。颜体楷书笔画雄浑，内松外紧，中宫扩展，间架清晰，章法紧凑，确实最适合初学者，所以古今中外都有许多颜真卿的"粉丝"。不过你可能不知道，颜真卿不仅以书法名留青史，更以其忠义气节彪炳千古。

颜真卿字清臣，号应方，京兆万年（今陕西省西安市）人，祖籍琅琊临沂（今山东省临沂市）。琅琊颜氏在中国封建历史上是极有影响力的大家族，虽然不如同为山东老乡、出了王羲之的琅琊王氏那样显赫，但其族中有一个人你一定不陌生，那就是孔子最得意的弟子——颜回。据说，孔子门下七十二贤徒，单颜家人就占了九分之一，他们是：颜回、颜幸、颜高、颜祖、颜之仆、颜哙、颜何、颜无繇。其中颜回跟着孔子的时间最长，与老师一同在诸侯间游走，尽力推行儒家学术和主张，还帮老师整理了许多古籍，记录下老师的言行与思想，为儒学的传承立下了汗马功劳。

正是有了这样一位先祖，颜家后人的书卷气都很浓厚，而且对自身的品格修养十分重视，信奉"世以儒雅为业"。魏晋南北朝时期，颜家人里有一位叫颜之推的，在南梁做官，

后来陈霸先灭梁，颜之推在这之前就到了北齐，颜氏家族也跟着北迁。后来没过多久，北齐又被北周取代，颜之推为了养家糊口，就在北周做起了官，直到隋灭北周，统一了四分五裂的中华大地，颜之推作为饱学之士，被朝廷召为学士。历仕四朝，颜之推的一生可谓跌宕起伏，波澜壮阔。他在退休之后，便将自己一生所见、所闻、所感、所思凝聚成了一本教化后人的奇书——《颜氏家训》。颜家人世世代代将之奉为圭臬，也正因如此，在此后的六百多年时光里，颜氏家族人丁兴旺，长盛不衰。

到了唐代，颜家在文化领域依然占据一席之地，颜之推的孙子颜师古继承了颜家的优良传统，是博学多才、贯通古今的大文学家，所作《汉书注》仍流传于世。颜师古的三弟颜勤礼亦是当世文豪，这位颜勤礼便是颜真卿爷爷的父亲。虽然颜氏家族很大，但颜真卿的父亲颜惟贞从小就成了孤儿，与哥哥颜元孙一起被养在舅舅殷仲容家。殷仲容是武则天时期的大书法家，受他的影响，颜惟贞与颜元孙都十分擅长书法。后来颜惟贞和颜元孙都走上了仕途，家里的状况有所改善。颜惟贞娶了殷家的女儿为妻，殷夫人一共生了七个儿子，颜真卿排行第六。

只可惜好景不长，颜真卿三岁的时候，他的父亲就因病去世，殷夫人带着孩子们投奔了娘家。小颜真卿在外祖父家的日子过得很清苦，好在他母亲殷夫人教导有方，孩子学写字买不起文具，她便效仿夫君当年在其舅舅家以树枝为笔、以黄泥为墨、以墙壁为纸的办法教他们练习书法。颜家的亲戚们也纷纷接济他们，特别是姑母颜真定对颜真卿的学业很上心，她曾经给武则天当过女史，文采卓著，对教育孩子也很在行，她拿来不少名家名作给颜真卿讲解，让他从小养成正直的品格。还有伯父颜元孙，经常让颜真卿跟自己的儿子们一起学习。后来颜真卿回忆起伯父的养育之恩，是这样说的："真卿越自婴孩，特蒙奖异，且兼师父之训，岂独犹子之恩？"除了亲戚，与颜家往来的那些文人墨客，如贺知章、陆象先等人也对颜真卿产生了潜移默化的影响。

当然，颜真卿的成就不仅得益于所处的环境，还与他的勤奋息息相关。他自己作过一首《劝学》："三更灯火五更鸡，正是男儿读书时。黑发不知勤学早，白首方悔读书迟。"这首诗现在依然被人们用来教育孩子刻苦勤学。

唐开元二十二年（公元734年），颜真卿不负家人厚望，进士及第，任校书郎。开元二十六年（公元738年），正当前途一片光明之时，噩耗传来，他的母亲殷夫人病故。颜真卿悲痛不已，回乡为母亲守孝三年。等他再回到朝中，已是风云变幻，此时唐玄宗晚年昏聩，不理朝政，杨贵妃的哥哥杨国忠独揽大权，一手遮天。耿直的颜真卿从不阿谀奉承，

一心为国办实事，杨国忠自然看他不顺眼，便找了个借口将他贬出京城，任平原太守。

这个平原郡正好是节度使安禄山的地盘，安禄山此时正密谋造反，颜真卿一到任，就眉头一皱，感觉事情不简单。他一边派人将安禄山的动向报告朝廷，一边装出一副酒囊饭袋的样子，每日饮酒作诗以麻痹安禄山的神经。无奈这时候的唐玄宗根本听不进去劝，不仅不相信臣子的提醒，还大发雷霆，把那些说安禄山坏话的人治罪。朝廷不做实事，颜真卿也不能坐以待毙，他便开始暗中修筑防御工事，招募兵马，筹备粮草与武器。果然，唐天宝十四年（公元755年），安禄山于范阳起兵，连攻数城。河北诸郡的官员都吓破了胆，逃的逃，降的降。听闻叛乱，唐玄宗追悔莫及，只能哀叹道："河北二十四个郡县，难道就没有一个忠臣吗？！"

唐玄宗忘了，平原郡还有一个颜真卿，就在这个危急时刻，颜真卿勇敢地站出来，高举义旗，抗击叛军，甚至为了战局，他不惜让自己年仅十岁的儿子颜颇到平卢将领刘正臣那儿当人质。在颜真卿的带领下，饶阳太守卢全诚、济南太守李随、清河长史王怀忠、邺郡太守王焘等人也纷纷加入，他们组织起二十万大军，有效地牵制了叛军的西进，为朝廷争取了时间。

与此同时，在常山郡，颜真卿的堂兄颜杲卿和侄子颜季明也在奋勇抗敌。安禄山进军潼关途中，听闻河北有变，便命史思明杀回常山郡。颜杲卿向太原的王承业求援，可王承业贪生怕死，拥兵不救。颜家父子与史思明拼死作战，寡不敌众，城破被俘。

安禄山见了颜杲卿，斥责他忘恩负义。颜杲卿破口大骂道："就算你曾经提拔过我，但让我跟你一起造反，有愧于朝廷，有愧于我颜家列祖列宗！"安禄山怒不可遏，命人挖掉他的舌头。颜杲卿仍然不屈服，最终惨遭杀害，他的儿子颜季明也被叛贼砍去手脚而死。颜氏一门三十余人均宁死不降，壮烈殉国。

颜真卿听说了这个消息，悲痛欲绝。待战乱平定，他派大侄子颜泉明去常山一带寻找哥哥一家的遗骸，结果仅仅找到颜杲卿的一只脚和侄子颜季明的头骨。颜真卿看到亲人的遗骸，更是哀痛难平，他绝食数日，奋笔挥毫，写下了感天动地的《祭侄文稿》。

维乾元元年，岁次戊戌九月庚午朔三日壬申，第十三（"从父"涂去）叔银青光禄（脱"大"字）夫使持节、蒲州诸军事、蒲州刺史、上轻车都尉、丹杨县开国侯真卿，以清酌庶羞，祭于亡侄赠赞善大夫季明之灵。惟尔挺生，夙标幼德，宗庙瑚琏，阶庭兰玉，（"方凭积善"涂去）每慰人心，方期戬谷，何图逆贼闲衅，称兵犯顺，尔父竭诚，（"制"涂去，改"被迫"再涂去）常山作郡。余时受命，亦在平原。仁兄爱我，（"恐"涂去）俾

尔传言，尔既归止，爰开土门。土门既开，凶威大蹙（"贼臣拥众不救"涂去）。贼臣不（"拥"涂去）救，孤城围逼，父（"擒"涂去）陷子死，巢倾卵覆。天不悔祸，谁为荼毒。念尔遘残，百身何赎。呜呼哀哉。吾承天泽，移牧（"河东近"涂去）河关。泉明（"尔之"涂去）比者，再陷常山（"提"涂去），携尔首榇，及兹同还（"亦自常山"涂去）。抚念摧切，震悼心颜，方俟远日，（涂去二字不辨）卜（再涂一字亦不辨）尔（"尔之"涂去）幽宅（"舍"涂去），魂而有知，无嗟久客。呜呼哀哉尚飨！

若是在台北故宫博物院看到这篇流传于世的文稿，一定会有人问：为何这样一篇涂涂抹抹、乱七八糟的作品能被称为"天下第二行书"？殊不知《祭侄文稿》的背后，还有这样一个可歌可泣的故事。悲伤到了极点，颜真卿已经不顾笔墨工拙，涂抹也好，断续也罢，笔笔染泪，字字泣血，将胸臆中的真情尽数流露，雄浑大气，磅礴恣肆。纵观书法史、文学史，《祭侄文稿》都是独一无二的伟大作品。

安史之乱后，唐肃宗将颜真卿召回朝廷，此后颜真卿在宦海沉浮，始终保持刚直不阿、忠心不渝的品质。赞誉者有之，忌恨者亦多。宰相元载看不惯颜真卿的不知变通，害怕自己结党营私的事情被颜真卿告发，便以"诽谤朝廷"的名义将颜真卿贬为峡州别驾，后至抚州做刺史。颜真卿并不因此而消沉，反而在抚州发展农业，修筑堤坝，治理水患，做了一个被百姓称道的好官。抚州百姓感念颜真卿的恩德，将他修筑的石坝命名为"千金陂"，还为颜真卿设立祠堂，至今仍四时祭祀。

元载死后，颜真卿又一次回到朝堂。接任的宰相卢杞比元载更厌恶耿介、忠直的颜真卿，他趁淮西节度使李希烈叛乱，向皇帝建议将颜真卿派往李希烈军中劝降。这一年，颜真卿已经是古稀之年的老人，李希烈自然不把他放在眼里，甚至还说出让颜真卿归顺自己的话。颜真卿不为所动，还斥责李希烈不忠不孝。李希烈气急败坏，甚至挖了坑要活埋颜真卿，颜真卿面不改色，斥道："死生有命，何必搞那些鬼把戏！"李希烈见他依然不低头，便假传圣旨，说朝廷要赐死颜真卿。颜真卿骂道："尔等叛贼，何敢称诏！"叛贼终恼羞成怒，将他缢杀。颜真卿死后，三军痛哭，皇帝为他罢朝五日，追赠司徒，谥号"文忠"。

写字如做人，苏轼在《论书》中说："书必有神、气、骨、肉、血，五者阙一，不为成书也。"颜真卿的书法，立坚实骨体，求雄媚书风，究字内精微，求字外磅礴，不落前代追求秀雅书风的窠臼，真正做到了与他的品格相一致。"鲁公变法出新意"，请诸君在学颜体之时，不要忘了先学颜真卿的勤奋与忠直，真正做到"字如其人"。

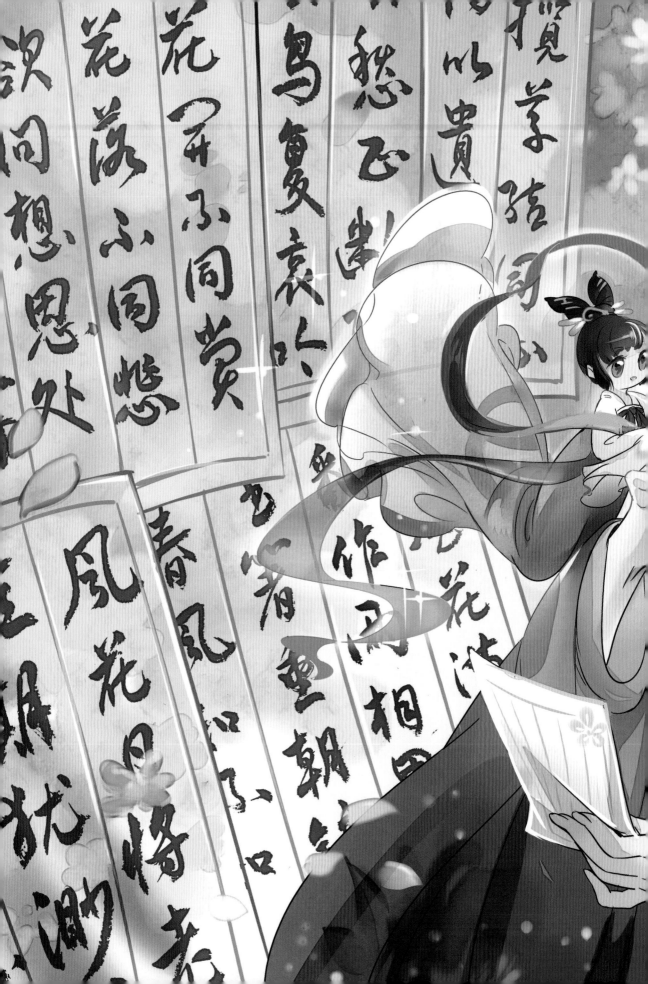

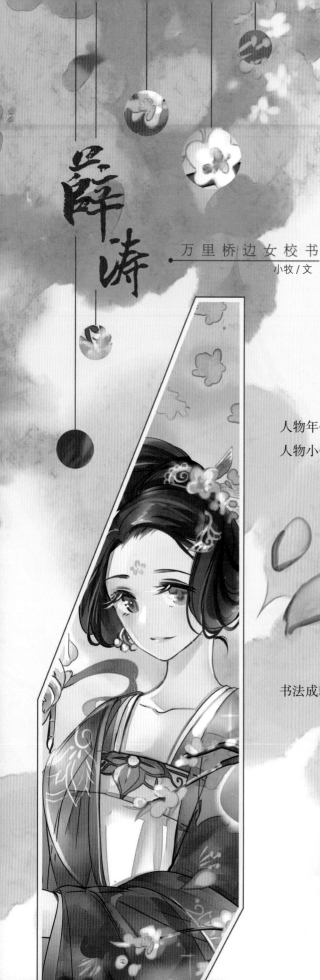

薛涛

万里桥边女校书

小牧 / 文

人物年代： 唐代。

人物小传： 薛涛，字洪度，京兆长安（今陕西省西安市）人，唐代女书法家、诗人。与鱼玄机、李冶、刘采春并称唐代"四大女诗人"，与卓文君、花蕊夫人、黄娥并称"蜀中四大才女"。薛涛本为官家女，八九岁识音律；父死家贫，入乐籍，以舞乐诗文名震蜀中。剑南西川节度使韦皋曾为其拟奏请授校书郎，未果，但"女校书"的名号已经传开。薛涛还与元稹有过一段未成正果的爱情，此后薛涛一生未嫁，孤独终老。

书法成就： 根据北宋《宣和书谱》的记载，薛涛的书法风格"无女子气，笔力竣激"。她擅长行书，取法王羲之，也学卫夫人，她的行书作品《萱草》诸诗曾为宋御府所藏。南宋时，权相贾似道取得这篇作品，后因贾

似道犯案被杀而失传。传世至今的只有一篇行书《陈思王·美女篇》疑为薛涛所作，全文行文流畅，笔势跌宕，清秀中不失潇洒，并且因为薛涛熟谙音律，这篇作品中还体现出了强烈的节奏感。欣赏此作犹如欣赏音乐，具有双重享受。

人物代表作：《陈思王·美女篇》。

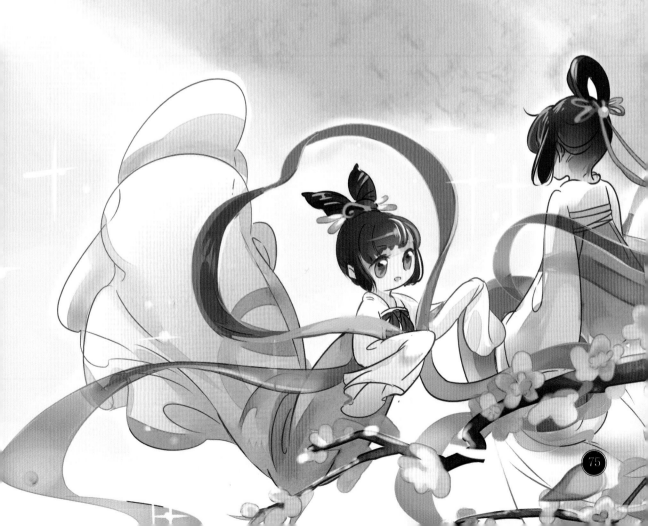

薛涛

万里桥边女校书

成都西郊五里，有一条小溪，名为浣花溪，该溪是锦江的支流。相传唐代剑南西川节度使崔旰的夫人任氏有一天在溪边洗衣服，忽然看见一个僧人掉进了河里，等他爬上来后，身上的袈裟沾了河底污泥，便请求任夫人帮他洗干净，任夫人便在溪水中濯洗袈裟。不一会儿，袈裟上的污泥落在河里，化成了一朵朵美丽的莲花，浣花溪因此得名。

说起浣花溪，人们第一个想到的恐怕就是住在溪北草堂却总是担心茅屋为秋风所破的贫穷诗圣杜甫。可他的一位"邻居"，却用浣花溪的水做起了生意，还做得有声有色，过上了富足的生活。这位颇有经营头脑的"邻居"便是唐代最富传奇色彩的女书法家薛涛。

薛涛本是长安（今陕西省西安市）人，她的父亲薛郧在京城里当一名小吏，虽然名声不显，好在衣食无忧，生活也很平静。然而，此时大唐盛世的浮华背后，危机隐现，玄宗懈怠朝政，朝中奸佞当道。为了寻求安稳的生活，薛郧带着家人入了蜀地，成了"蓉漂"大军中的一员。

天府之国，物阜民丰，他们的生活渐渐安定下来，薛郧便把精力投入到对独生女儿薛

涛的教育上。就跟现在的家长一样，望女成凤的薛郧为女儿制订了详细的学习计划，如早上几点起床，几点开始读四书五经，下午几点开始练字，晚上几点学诗词、音律等。薛涛受父亲的影响，对读书写字非常感兴趣，又有极高的艺术天赋，所以并不觉得"一对一"学习很辛苦。凭借聪明才智和勤勉努力，八九岁的薛涛就已经可以熟练地吟诗作对。

有一天，薛郧又在院子里教女儿作诗，抬头看见高大茂盛的梧桐树，便随口说出两句："庭除一古桐，耸干入云中。"薛涛不假思索地对出："枝迎南北鸟，叶送往来风。"平仄相合，对仗工整，不失为一佳句，薛郧正想夸女儿几句，仔细一琢磨又觉得这两句诗有点别扭：一个女孩子，说出"迎来送往"这样的话，总归不是什么好兆头。父亲的直觉总是很敏锐，这首诗最终一语成谶，道破了薛涛一生坎坷的命运。

就在这之后不久，薛家出了大变故，薛郧因为说话太耿直得罪了权贵，被外派到云南。在古代，西南地区瘴气重，再加上仕途不得志的抑郁，薛郧重病而亡，留下了孤儿寡母。顶梁柱倒了，生活的重担就压在了因为过度悲伤而卧病在床的母亲和年仅十四岁的薛涛身上。薛涛一咬牙，决定去"歌舞厅"应聘。靠着出色的音乐才华和文学底蕴，薛涛成功入职，成了一名"乐伎"。尽管"乐伎"是靠才华吃饭，并不以色侍人，但"迎来送往"的工作性质还是令人不齿，但此时的薛涛已经无暇顾及颜面，赚钱养家才是第一要务。

集美貌与才华于一身的薛涛，很快就凭借精彩的演出和惊艳的诗词在竞争激烈的"歌舞厅"里崭露头角，成了蜀中名人，吸引了大批"粉丝"，其中就有一个忠实粉丝——剑南西川节度使韦皋。韦皋每次宴请宾客，都会特地叫薛涛来助兴，除了歌舞乐器，还会让她即兴作诗。当然薛涛也不含糊，提笔就是一首《谒巫山庙》。

乱猿啼处访高唐，路入烟霞草木香。

山色未能忘宋玉，水声犹是哭襄王。

朝朝夜夜阳台下，为雨为云楚国亡。

惆怅庙前多少柳，春来空斗画眉长。

当我见犹怜的美人念出这样一首忧伤又缠绵的七言律诗后，韦皋大为赞赏，当即就留下薛涛，让她担任给自己处理文书的工作。饱读诗书的薛涛对待这份工作一丝不苟，把繁重的文书工作做得井井有条。韦皋越发赏识她，就想请朝廷赐她一个"校书郎"的官职。"校书郎"这个官职虽然不大，但是大唐许多宰相都是从"校书郎"做起的，足见其重要性。只不过，大唐的女性地位再高，也无法允许一个女孩子做官。但是经此一事，薛涛"女校书"的名号算是打响了。

其实薛涛对这些空有其名的官职并没有太大兴趣，而且就算没有官职，那些与韦皋来往的官吏也都知道，要想巴结韦皋，先得讨好薛涛。薛涛跟她的父亲一样，是真性情的人，送礼照单全收，收下来全上交国库，自己分文不取。时间长了，韦皋有点不乐意了，气呼呼地对薛涛说："我是不是太宠你了？"然后就把她送到了松州乡下，让她好好反省。

韦皋与薛涛到底只是上下级的关系还是掺杂了其他的情感，我们不得而知。我们只知道薛涛在松州待了一阵子，也不见韦皋回心转意，便写了一封信给韦皋，信上有十首诗，诗的题目依次是《犬离主》《笔离手》《马离厩》《鹦鹉离笼》《燕离巢》《珠离掌》《鱼离池》《鹰离臂》《竹离亭》《镜离台》，借物喻人，表达了自己因为韦皋的厌弃而悲切的心情。韦皋看到《十离诗》，立刻把薛涛接了回来。

一般女孩子这时候应该沉浸在与故人重归于好的喜悦之中，不能自拔，但是薛涛可不是一般的女孩子，通过这件事她明白了自己无论怎么努力，也不过是他人手中的玩物，便打算彻底摆脱这样的生活。

下定了决心，薛涛用这些年攒下的钱财给自己脱了乐籍，在成都郊外的浣花溪边给自己买了一套房子，过起了远离喧嚣的小日子。为了生计，薛涛脱下绫罗绸缎，换上了布衣荆钗。她发现浣花溪附近有很多造纸作坊，但是造的纸都太大了，材料又太单调，写起诗既浪费又不美观，便自己开了造纸作坊，只生产刚好够写诗歌的纸笺。不仅如此，她还用各种花朵来染制纸笺，这样做出的纸笺不仅五颜六色，还带着香气，闻起来很是宜人。她制作的纸笺很快就变成市场上的畅销货，人们都称这种小纸笺为"薛涛笺"。这种纸笺除了可以拿来写诗、写信，还流传海内外。唐末韦庄的《乞彩笺歌》也说："浣花溪上如花客，绿阁红藏人不识。留得溪头瑟瑟波，泼成纸上猩猩色。"后来薛涛还利用造纸的井水开辟了新业务，酿出了甘甜可口的"薛涛酒"，一步步成为蜀中知名的"女企业家"。

才貌双全又有钱，薛涛身边从来不缺名流权贵。韦皋之后的十任节度使几乎都与她有往来，白居易、杜牧、刘禹锡等人也经常与她诗文唱和。但是薛涛早就看尽人情冷暖，根本不理会那些人的示好。

直到那个男人出现了。

叩开薛涛心房的人叫元稹，就是那个为亡妻写下"曾经沧海难为水，除却巫山不是云"的元稹。薛涛读过他的诗，或许是被诗中的"痴情"感动，薛涛接受了出使四川的监察御史元稹的邀约，奔赴梓州（今四川省绵阳市三台县）。两人一见如故，元稹对薛涛的才华五体投地，薛涛也对元稹的文采倾心不已。他们整日聚在一起，游山玩水，吟诗作对，谈

情说爱。四十二岁的薛涛以为自己终于找到了可以托付后半生的人，但是她不知道，在元稹心里，这不过是一次"露水姻缘"。三个月公干期满，元稹要启程回去；临行前，或许是为了安抚薛涛，元稹向她承诺自己会回来。

可是三个月过去了，三年过去了，十年过去了，元稹再没有回来。"花开不同赏，花落不同悲。欲问相思处，花开花落时。"薛涛漫长的相思最终以听到元稹娶妻纳妾的消息而收场。爱情又一次输给了现实，薛涛的年龄、出身和经历已经注定她不是元稹心中合格的夫人，所以即使他爱她，但是不会娶她。

终于，薛涛放下了执念，她卖掉了浣花溪边的小院，离开了伤心之地，布衣荆钗也不再穿戴，而是换了一身道袍，从此过着不问红尘的隐居生活。没有了歌舞升平、管弦叮咚，薛涛的精力更多放在了书法上，她学王羲之、学卫夫人，也从生活中汲取养分，将不为命运摆布、敢爱敢恨的精神化为铿锵有力的书体。北宋《宣和书谱》上记载："妇人薛涛作字无女子气，笔力竣激。"薛涛的行书《萱草》诸诗曾藏于宋御府，南宋时被权相贾似道取得；后来贾似道获罪被诛杀，《萱草》诸诗也失传了。

传世至今的只有一篇行书《陈思王·美女篇》疑为薛涛所作，全文行文流畅，笔势跌宕，清秀中不失潇洒，并且因为薛涛熟谙音律，这篇作品中还体现出了强烈的节奏感。欣赏此作犹如欣赏音乐，具有双重享受。

唐大和六年（公元832年）夏，六十三岁的薛涛离开了人世。她一生未嫁，只有庭中的枇杷树陪她走完了人生的最后一程。"万里桥边女校书，枇杷花下闭门居。扫眉才子知多少，管领春风总不如。"薛涛的生命就像浣花溪里的花瓣，虽飘零沉浮，却化作一张张绚烂芬芳的诗笺，为世间增添了一抹亮色。不知后世之人在以花笺传情之时，是否还会想起那个惊才绝艳的传奇。

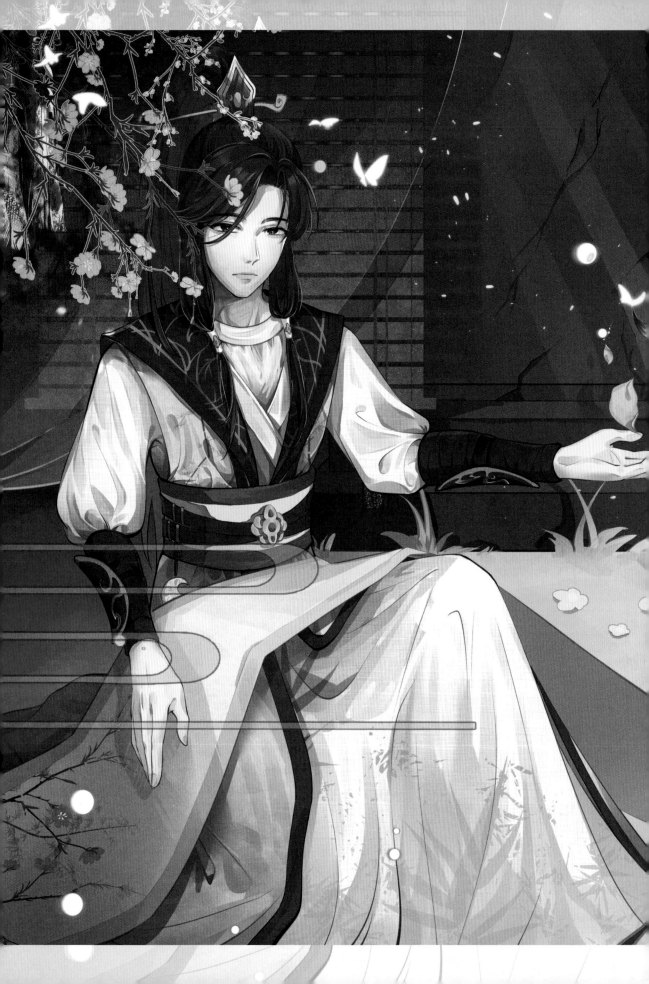

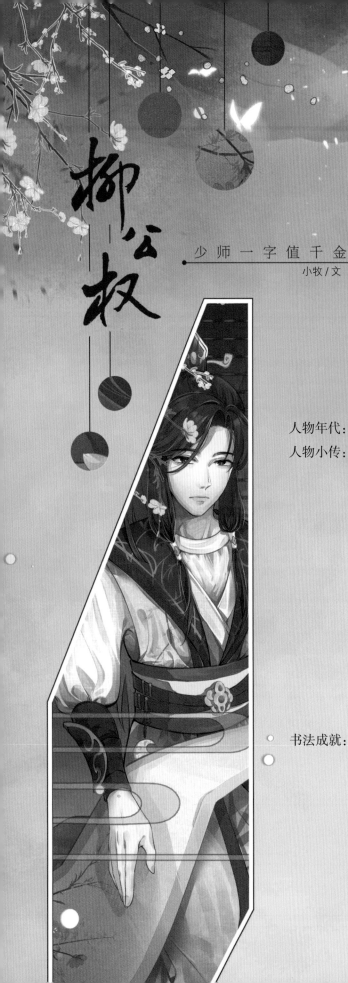

柳公权

少师一字值千金

小牧 / 文

人物年代： 唐代。

人物小传： 柳公权，字诚悬。京兆华原（今陕西省铜川市）人。唐代中期书法家、文学家。柳公权出身河东柳氏，其兄柳公绰曾任兵部尚书，是中唐时期的能臣。柳公权成年后进士及第，历仕唐宪宗、唐穆宗、唐敬宗、唐文宗、唐武宗、唐宣宗、唐懿宗七代君主，每代君主都对他敬重有加，也给予他的书法极高的评价。柳公权晚年官至太子少师，受封河东郡开国公，以太子太保致仕，故世称"柳少师"。唐咸通六年（公元865年），八十八岁高寿的柳公权去世，获赠太子太师。

书法成就： 唐代的楷书大家中，柳公权是出生最晚的一位。他是楷书书体的集大成者，同时也在研究和继承钟繇、王羲之等人楷书风格

的基础上，遍阅书法作品，学习颜真卿、欧阳询，并且进行了大胆的创新，写出了独树一帜的"柳体"楷书。其书法结体严紧，均匀瘦硬，与"颜体"并称为"颜筋柳骨"，为后世百代楷模，成为"唐书尚法"的突出代表之一。"宋四家"都深受柳公权书风的影响。除了楷书，柳公权的行书也十分出色，其中《蒙诏帖》被誉为"天下第六行书"。

人物代表作：《玄秘塔碑》《神策军碑》《金刚经刻石》《大唐回元观钟楼铭》《魏公先庙碑》《九嶷山赋》《伏审帖》《十六日帖》。

柳公权

少师 一字值千金

论起唐代书法界第一搭档，非"颜柳"莫属。"颜"指的是颜真卿，之前已经介绍过了，这里我们就来聊聊"柳"——柳公权。

柳公权祖上是河东柳氏的一个分支，这个家族出过不少我们耳熟能详的名人，有"坐怀不乱"的柳下惠，还有被苏轼调侃"河东狮吼"的陈季常的老婆柳氏。柳公权家虽是旁支，却也挺有影响力：他的祖父柳正礼，曾任邠州士曹参军；父亲柳子温，官至丹州刺史；他还有一个任兵部尚书的哥哥叫柳公绰，是中唐时期有名的能臣。柳公权跟喜欢舞刀弄枪的父兄不一样，他生来就是"文艺青年"，十二岁便能写诗作赋，亲戚朋友都认为他是"神童"。柳公权因此很得意，经常在别人面前露上一手，每次都能收获满堂喝彩。可并不是每个人都买他的账，就有那么一次，柳公权兴之所至，写了一句诗"会写飞凤家，敢在人前夸"。周围人见了，纷纷叫好，偏偏有一个路过的卖豆腐的老人连连摇头："就这，还'敢在人前夸'？"

沉浸在众人喝彩声中的柳公权被当头泼了一盆冷水，气得要命，忍不住开口："老爷子，哪儿不好你倒是说说。"

那卖豆腐的老人指指自己的豆腐，笑道："你的字就像这豆腐，软炻炻的，没筋骨。"

尽管柳公权觉得老人说的有几分道理，还是硬撑着面子，道："那你写几个字来瞧瞧！"

"老朽就是卖豆腐的，不懂写字。少年人，你要是想学写字，不如去京城看看。"

柳公权虽然将信将疑，但还是听从了老人的建议，第二天天还没亮就启程，赶了四十里（1里=500米）路才走到京城。京城的繁华令他大开眼界，尤其街上到处都是卖字画的摊子，柳公权看看这个，瞧瞧那个，顿时觉得"天外有天，人外有人"。一直走到中午，他有点累了，便打算到街角的大树下乘乘凉。正巧树下有一群人正在看热闹，柳公权也挤进去，只见一个没有双臂的人正坐在地上，用一只脚夹着毛笔写字，笔走龙蛇，潇洒自如。柳公权看得都呆了，走过去"扑通"一下跪在那人面前："先生，求你收我为徒吧！"

那人看了看这年轻公子，连连摇头："我生来没有手，用脚写字只是讨生活而已，哪儿敢收徒弟呢。"架不住柳公权再三恳求，他便在地上铺了一张纸，用脚写了一首诗送给柳公权。诗云："写尽八缸水，砚染涝池黑。博取百家长，始得龙凤飞。"

柳公权想起那位卖豆腐的老人说过的话，顿时惭愧地低下了头。从此以后，他开始发奋练字，夙兴夜寐，废寝忘食，还学习从自然中汲取书法的精髓。他看天上的大雁飞翔，体悟运笔的手法；看屠夫杀羊宰牛，从动物的骨架中体会字的结构。终于，他凭借一肚子墨水和一手好字，考上了状元，成了书法界里少有的"状元书法家"。

比起那些胡子一大把的老"掉书袋"，年纪轻轻的状元郎柳公权绝对算是鹤立鸡群。当时的皇帝唐宪宗挺喜欢这很有精神的小伙子，便把他安排到秘书省做校书郎，虽然官职不大，

倒也很符合他的气质。后来大将军李听听说秘书省有个很有才华的年轻人，便从皇帝那儿把柳公权讨过来，在自己的幕府里做幕僚。比起在秘书省任职，做幕僚的日子更清闲，柳公权也有了更多的时间钻研书法。他不仅自己练习，还经常跑到寺庙里观摩碑刻。有一回他在寺里看见一幅壁画，觉得画得不错，就在上面随手题了一首论画诗。

哪知道就是这随手一笔，让柳公权的人生发生了巨大转折。

我们知道，李氏皇族历来有爱好书法的传统，这会儿在位的唐穆宗李恒也是书法爱好者。他有一天无聊到寺庙里闲逛，忽然瞥见壁画上有一幅字，凑过去仔细看了看，惊为天人，便大喊："来人啊，去把这个写字的柳公权找来。"

柳公权听说皇帝要见自己，也挺开心，立刻就跑去了。李恒一见他，眼睛都亮了，心想，没想到啊没想到，这柳公权字写得不错，人长得也很帅，当即就说："我于佛寺见卿笔迹，思之久矣，留下来给朕写诏书吧！"就这样，柳公权当上了右拾遗，后来还成为翰林学士，又升右补阙、司封员外郎。

唐穆宗这人爱书法不假，当皇帝时却骄奢淫逸，大兴土木。耿直的柳公权看在眼里，急在心上。正好有一次唐穆宗问他怎么才能练得一手好字，柳公权便借着这事儿劝谏皇帝，说："用笔在心，心正则笔正。不意而皆意，不法而皆法。"唐穆宗看似恍然大悟，其实依然我行我素，最后字没练好不说，自己还中风死了。宋代苏轼在诗中曾说："何当火急传家法，欲见诚悬笔谏时。"诚悬是柳公权的字，"笔谏"由此成了一段君臣佳话。

后来唐穆宗的孙子唐文宗也让柳公权操碎了心。唐文宗有一回跟大臣们聊起汉文帝："都说汉文帝节俭，朕其实也一样啊！"说着就把自己的衣服袖子扯出来给大家看，"这件衣服朕都洗过三次了！"

在座的都是朝中的"老油条"了，听出了皇帝的言外之意，都纷纷称颂："陛下圣明，您可比汉文帝节俭多了。"

唐文宗正得意，却看见柳公权一言不发，便问道："爱卿不说话，是对朕有什么不满吗？"

柳公权拱手道："臣惶恐，诸葛武侯有言，贤明君主应当'亲贤臣，远小人'，'咨诹善道，察纳雅言'。洗衣服这种小事，恐怕不能彰显您的英明。"唐文宗被他噎得够呛，却也明白忠言逆耳，便没有治柳公权的罪，还升了他的官。

后来唐文宗的儿子唐武宗李炎即位，这家伙的脾气就跟他名字中的"火"一样，特别火爆。有一回一个宫女惹得他大怒，正好柳公权在边上，便开口求情。唐武宗气哼哼地说："学

士若是能写一幅字给朕，朕就饶了她！"

柳公权立刻拿来纸笔，思忖片刻便挥笔写就一首七言绝句："不分前时忤主恩，已甘寂寞守长门。今朝却得君王顾，重入椒房拭泪痕。"李炎看后马上消了气，不仅让宫女给柳公权磕头致谢，还赏了柳公权一卷蜀郡贡品麻纸和二百匹锦缎。

俗话说，"伴君如伴虎"，但正直、耿介如柳公权，始终不忘为臣本分，尽力劝谏皇帝。他一生一共历仕过七个皇帝，做了三十年的官；后来封河东郡公，以太子太保致仕，故世称"柳少师"。

柳公权活到八十八岁，以书法为毕生事业，上到帝王，下至官民，没有人不爱他的字。他的书法甚至蜚声海外，据说当时有外国使团入唐进贡，还特地带着"购柳书费"来求柳公权的墨宝，无怪乎有"柳字一字值千金"的说法。

那么柳公权的字到底好在哪儿呢？从他的作品中可以了解一二。现存的柳公权墨迹中，比较出名的有被誉为"天下第六行书"的《蒙诏帖》；碑刻更多，光楷书就有《玄秘塔碑》《神策军碑》《金刚经刻石》《大唐回元观钟楼铭》《魏公先庙碑》《九嶷山赋》等，行草书还有《伏审帖》《十六日帖》《辱向帖》《兰亭诗》等。

其中《神策军碑》骨力与丰腴并存，精练苍劲，最能代表柳体字骨骼开张、平稳匀称的特点，后人赞为柳氏"生平第一妙迹"。《神策军碑》是柳公权六十六岁时的作品，全名《皇帝巡幸左神策军纪圣德碑》。"神策军"是唐晚期的主要禁军，在唐武宗李炎即位时，神策军已经被宦官掌控，李炎不能得罪他们，便巡行施恩。当时宦官仇士良便借机奏请立此碑以记圣德，唐武宗答应了，并且把这个任务交给了柳公权。柳公权不敢怠慢，书写十分郑重，全力以赴，所书之字端庄、森严，比两年前写的《玄秘塔碑》更好。

只可惜原碑在唐代末年就被损坏了，拓本也很少见。据说后来赵明诚、李清照夫妇收藏过完整的上下册拓本，但是在流传过程中，下册遗失了，上册也残缺不全。直到20世纪，有关部门从私人收藏家手中斥巨资购回了仅存的《神策军碑》上册拓本，现藏于中国国家图书馆。

《神策军碑》的流传，只是中国书法史上作品传承的一个缩影，还有许许多多的作品湮灭在历史的长河中，令人扼腕叹息。所以，大家若有机会一定要去看看那些传世名作，并且身体力行地将作品中的精神传承下去，方不负华夏儿女的文化之魂。

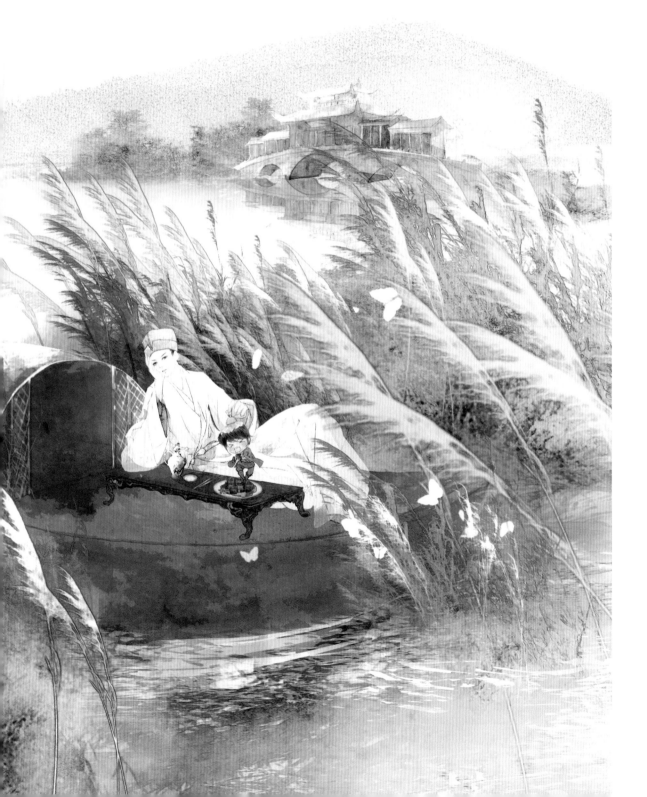

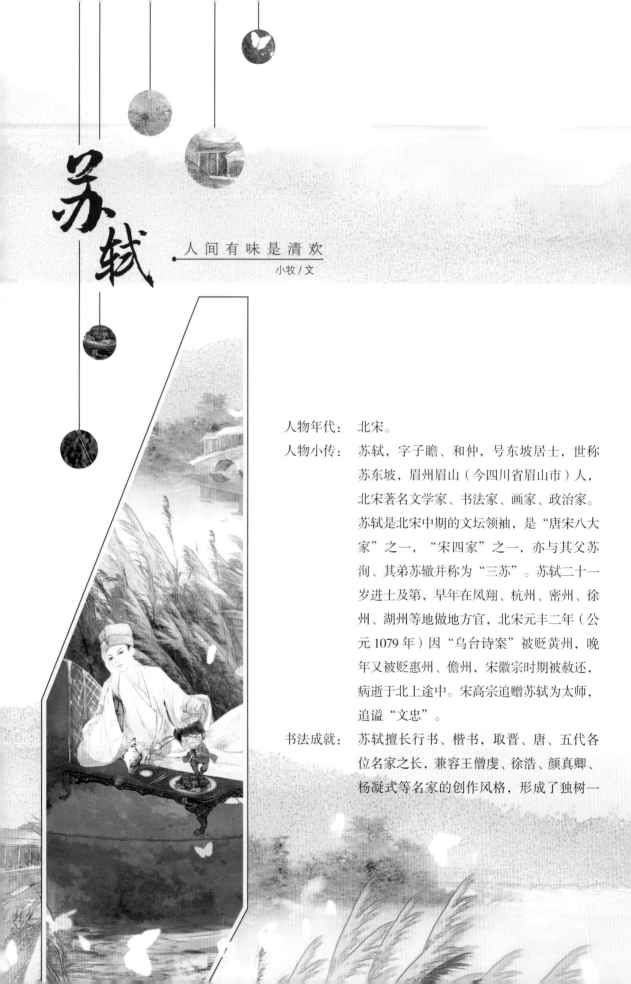

苏轼

人间有味是清欢

小牧 / 文

人物年代： 北宋。

人物小传： 苏轼，字子瞻、和仲，号东坡居士，世称苏东坡，眉州眉山（今四川省眉山市）人，北宋著名文学家、书法家、画家、政治家。苏轼是北宋中期的文坛领袖，是"唐宋八大家"之一，"宋四家"之一，亦与其父苏洵、其弟苏辙并称为"三苏"。苏轼二十一岁进士及第，早年在凤翔、杭州、密州、徐州、湖州等地做地方官，北宋元丰二年（公元1079年）因"乌台诗案"被贬黄州，晚年又被贬惠州、儋州，宋徽宗时期被赦还，病逝于北上途中。宋高宗追赠苏轼为太师，追谥"文忠"。

书法成就： 苏轼擅长行书、楷书，取晋、唐、五代各位名家之长，兼容王僧虔、徐浩、颜真卿、杨凝式等名家的创作风格，形成了独树一

帜的书风。他用笔跌宕起伏，有天真烂漫之趣，又因为自身渊博的学识和广阔的胸襟，形成了天真浩瀚的艺术风格。苏轼在论述书法理论的著作《论书》中强调"把笔无定法，要使虚而宽"，意为执笔没有一定的规则，应当无拘无束，挥洒自如。这种"我书意造本无法"的尚意书风影响了后世许多书法家，他们将苏轼独特的书法风格称为"苏体"。

人物代表作：《寒食帖》《江上帖》《宝月帖》《洞庭春色赋》。

苏轼

——人间有味是清欢

如果非要在古代文人中选一个来做朋友：一定不要选李白，李白太浪漫，自由散漫难以追随；也一定不要选杜甫，杜甫太苦，房子破了也没钱补；要选就选苏轼，他元气淋漓，多才多艺，跟他做朋友，保证你永远都不会无聊。能把日子过成喜剧片的，纵观古今，唯此一人。

苏轼是一位浪漫洒脱的诗人，一位不拘一格的文学家、书法家、画家，一位勤政爱民的官吏，一位孝顺的儿子、深情的丈夫、受人尊敬的兄长、真诚的朋友和慈爱的老师；他还是一位孤独的美食家、酿酒家、茶艺师、调香师、工程师……他的人生可以说是一部"百科全书"。他心如赤子，永远保持对生活的热爱。他的足迹遍布大江南北，跟他在一起，你会有听不完的故事，更有看不完的风景，还永远有吃不完的美食。

苏轼出身于眉州的书香门第。先祖苏味道在唐代做过宰相；祖父苏序是豪爽的酒鬼，对子孙最大的影响就是因为避讳，作文时"序"不能用"序"字只好改为"引"；父亲苏洵年轻时是脾气古怪的浪荡公子，二十七岁才开始努力读书，好在母亲程氏温柔、贤惠，敦促苏轼和比他小两岁的弟弟苏辙读书上进。父子三人同年入京赶考，这一年的主考官恰好是欧阳修，他阅到苏轼的卷子时以为这篇文采斐然的文章是自己的学生曾巩写的，为避徇私之嫌，便将之评为头甲第二名，因为这个美丽的误会，苏轼与状元失之交臂。最有趣的是这篇文章中引用到一个"皋陶杀人"的典故，判卷的大儒梅圣俞实在想不起出处，又不好意思问，等考完试之后，梅老先生忍不住找苏轼求教，苏轼这才实话实说："是我自己杜撰的。"那些在写作文的时候胡乱编造名人名言的同学们恐怕不知道，九百多年前的东坡先生已经开始这么干了。

可惜苏轼的仕途并不是一帆风顺的，率真和耿直的性格让他举步维艰，就连亲弟弟苏辙也时常提醒兄长，直抒胸臆会招来麻烦，但苏轼却说"如食中有蝇，吐之乃已"。如果宋代也有"朋友圈"，苏轼一定是刷屏最勤的人。快乐的时候他写诗，悲伤的时候他写诗，抑郁的时候他也写诗，当差写诗，游玩写诗，吃到美食还写诗。成也写诗，败也写诗，最终因为"乌台诗案"被捕下狱百日余。其实在狱中苏轼已经料到这次自己恐怕在劫难逃，他对来送饭的长子苏迈说，平时只送菜和肉，倘若圣上下旨要处死自己，就送鱼。结果某一日苏迈在外奔波未能亲至，委托友人替自己送饭，友人并不知道父子二人的约定，送了几条熏鱼来，苏轼见到之后吓得两眼一黑，镇定之后又找狱卒要来纸笔，他要给弟弟写告别诗，又是写诗！

好在这回写的诗救了他的命，狱卒将他写的两首告别诗送到皇帝案头，诗中有"圣主

如天万物春，小臣愚暗自亡身"这样的句子，皇帝觉得苏轼心里还是尊敬自己的，这才下诏放他出来，将他贬为黄州团练副使。

初到黄州的苏轼又按捺不住写诗的冲动，挥笔写下："自笑平生为口忙，老来事业转荒唐。长江绕郭知鱼美，好竹连山觉笋香。逐客不妨员外置，诗人例作水曹郎。只惭无补丝毫事，尚费官家压酒囊。"苏辙看到哥哥的"朋友圈"连忙留言说，知道你爱美食，但拿着俸禄去买酒喝这样的话可不要再说了。

在黄州的这段日子里，苏轼解锁了更多美食和烹饪技能，如那道闻名古今、享誉海内外的"东坡肉"就是其中之一，他说："黄州好猪肉，价贱如粪土。富者不肯吃，贫者不解煮。慢著火，少著水，火候足时它自美。每日起来打一碗，饱得自家君莫管。"在宋代，羊肉是人们主要的肉食，吃猪肉的人少，自然价格就便宜。不过苏轼区区从八品的小官，也不总是能吃到猪肉，于是他又开始在素食上下功夫，"东坡豆苗""东坡豆腐"成了绝佳的佐酒菜。如果豆苗、豆腐也没有，那煮些蔓菁、芦菔、苦荠也有自然之味，值得作《菜羹赋》记之。

可是有的时候连野菜也没得吃了，悲愤不已的苏轼在孤单、冷寂的寒食节写下了被誉为"天下第三行书"的《寒食帖》，两首五言诗，一百二十九字，书尽"空庖煮寒菜，破灶烧湿苇"的辛酸，笔锋跌宕，痛快淋漓。如今此帖藏于台北故宫博物院，若是有机会参观，在欣赏东坡书法的同时，不知可否也体会一番他苍凉又多情的心境。

就是这样一位"平生为口忙"的美食家，在一路被调任、被贬谪的过程中，吃到了惠崇春江知水暖的鸭子，芦芽新生时肥美的河豚，创下了"日啖荔枝三百颗"的战绩，还发明了烧烤羊蝎子。彼时百姓都喜食羊肉，苏轼不愿与百姓争买，便央求宰羊的人留下没人要的羊脊骨，拿回家先煮熟，再倒上酒，撒上盐，烤至焦黄。据苏轼写给弟弟的信上说，那滋味，堪比海鲜。

当然真正的海鲜苏轼也尝过，那时候他已经是六十多岁的老者，被一贬再贬，贬至海南。古代的海南岛说是蛮荒之地也不为过，乐天派苏轼却写信给儿子说海南的生蚝味道极为鲜美，让他千万不要告诉朝中的士大夫，以免他们争着到海南来抢着吃。（东坡在海南，食蠔而美，贻书叔党曰："无令中朝士大夫知，恐争谋南徙，以分此味。"）

太有口福也未必是好事，有段时间苏轼得了红眼病，医生叮嘱他戒辛辣油腻、少食荤腥，然而苏轼根本没打算听，他说："我倒是想这么做，其实我的脑子已经决定听话了，

但我的嘴不听。"（余患赤目，或言不可食脍。余欲听之，而口不可，曰："我与子为口，彼与子为眼，彼何厚，我何薄？以彼患而废我食，不可。"）他甚至患了痔疮，也不肯吃药，而是根据道家典籍的记载，用芝麻、茯苓等食材制作了"东坡茯苓饼"。等病好些了，便又开始学着当地居民抓野味打牙祭。

这位资深美食爱好者将自己的美食经验最终汇集成了一篇极富人间烟火的《老饕赋》。

庖丁鼓刀，易牙烹熬。水欲新而釜欲洁，火恶陈而薪恶劳。九蒸暴而日燥，百上下而汤鏖。尝项上之一脔，嚼霜前之两螯。烂樱珠之煎蜜，滃杏酪之蒸羔。蛤半熟而含酒，蟹微生而带糟。盖聚物之天美，以养吾之老饕。婉彼姬姜，颜如李桃。弹湘妃之玉瑟，鼓帝子之云璈。命仙人之萼绿华，舞古曲之《郁轮袍》。引南海之玻璃，酌凉州之葡萄。愿先生之耆寿，分馀沥于两髦。候红潮于玉颊，惊暖响于檀槽。忽累珠之妙唱，抽独茧之长缲。闵手倦而少休，疑吻燥而当膏。倒一缸之雪乳，列百柁之琼艘。各眼滟于秋水，咸骨醉于春醪。美人告退已而云散，先生方兀然而禅逃。响松风于蟹眼，浮雪花于兔毫。先生一笑而起，渺海阔而天高！

"一笑而起""海阔天高"，苏轼的人生用这两个词概括恰如其分。在黄州凄怆的寒食节夜晚，他写下过"君门深九重，坟墓在万里。也拟哭途穷，死灰吹不起"；也是在黄州，明月皎皎的赤壁之下，他写下了"大江东去浪淘尽，千古风流人物"；在密州孤独思亲的中秋节，他写下过"人有悲欢离合，月有阴晴圆缺"；也是在密州，他写下过"老夫聊发少年狂，左牵黄，右擎苍"；他有过"十年生死两茫茫，不思量，自难忘"的爱情，也有过"与君世世为兄弟，更结来生未了因"的亲情。虽然在官场上，苏轼是失意的谪人，但在诗文里，苏轼是多情的哲人。人间有味是清欢，他走遍山川湖海，歌颂昼夜、厨房与爱，酿人生甘苦为酒，烹红尘悲喜。

他是苏轼，一个书法家、好官员、好厨师。

黄庭坚　江湖夜雨十年灯 ｜ 米可 mikeaima/ 绘

黄庭坚

江湖夜雨十年灯

小牧/文

人物年代：北宋。

人物小传：黄庭坚，字鲁直，号山谷道人，晚号涪翁，洪州分宁（今江西省九江市）人，北宋著名文学家、书法家、江西诗派开山之祖，"宋四家"之一。黄庭坚出生在北宋庆历五年，幼时聪颖过人，八岁就能出口成诗，二十二岁进士及第，诗文为苏轼所赏识，成为"苏门四学士"之一。因为与苏轼的关系，黄庭坚被划为"元祐党人"，仕途不顺，六十岁客死宜州贬所。虽然黄庭坚一生坎坷，但他始终乐观旷达，淡泊名利，寄情山水，笔耕不辍，给后人留下了许多宝贵的精神财富。

书法成就：黄庭坚不仅跟随苏轼学习，还上溯晋唐，取法王羲之，在汲各家之所长的基础上开创了自己的书风，妙兼数体，超轶绝尘。他擅长行书、楷书、草书，写字时依靠心

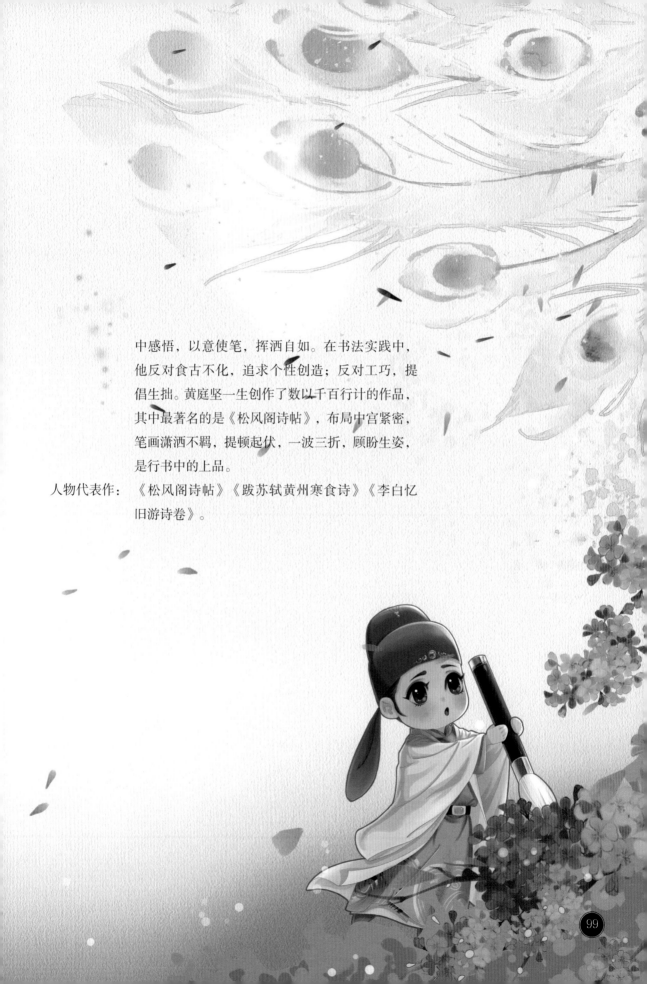

中感悟，以意使笔，挥洒自如。在书法实践中，他反对食古不化，追求个性创造；反对工巧，提倡生拙。黄庭坚一生创作了数以千百行计的作品，其中最著名的是《松风阁诗帖》，布局中宫紧密，笔画潇洒不羁，提顿起伏，一波三折，顾盼生姿，是行书中的上品。

人物代表作：《松风阁诗帖》《跋苏轼黄州寒食诗》《李白忆旧游诗卷》。

黄庭坚

江湖夜雨十年灯

"庆历四年春，滕子京谪守巴陵郡，越明年，政通人和，百废具兴，乃重修岳阳楼，增其旧制，刻唐贤今人诗赋于其上……"就在"迁客骚人多会于此"的岳阳楼重修之时，人杰地灵的江西诞生了一位"神童"，他就是后来的"宋四家"之一，江西诗派开山鼻祖——黄庭坚。

或许是沾了范文正公的文气，出生于岳阳楼建成之年（庆历五年）的黄庭坚自幼聪慧过人，读书一目十行，过目不忘，只可惜父亲早逝，他只得寄宿在外祖父家中，好在他有个做龙图阁直学士的舅舅李常。就跟过年回家经常会被亲戚问学习成绩的你一样，黄庭坚也经常被舅舅考问，只要是书架上有的书，无论李常问其中的哪一段，黄庭坚都能对答如流。一次李常指着院里的桑树出了一个对子："桑养蚕，蚕结茧，茧抽丝，丝织锦绣。"正奋笔疾书的黄庭坚头都没抬，就答出了："草藏兔，兔生毫，毫扎笔，笔写文章。"李常十分高兴，认为外甥是千里之才，将来必成大器。

慧眼识才的李常对外甥悉心教导，不仅教他读书，还带他到各地游学，博采众长。黄庭坚也没辜负舅舅的期待，他五岁读经，七岁就写出了"多少长安名利客，机关用尽不如君"这样的妙句。八岁时更是不得了，见人去考科举，他竟口出豪言："万里云程着祖鞭，送君归去玉阶前，若问旧时黄庭坚，谪在人间今八年。"只可惜他生得晚了些，就在黄庭坚埋头苦读之时，比他大八岁的苏轼已经在文坛崭露头角，再加上苏轼有欧阳修等一众名士力捧，十八岁考到了乡试第一的黄庭坚就显得不是那么引人注目了。

不过黄庭坚并没有因为苏轼的名气而嫉妒，不仅如此，他还是苏轼的"忠实粉丝"，只可惜二人起初并没有什么机会见面，黄庭坚只能默默为苏轼加油。直到黄庭坚做了孙觉的女婿，二人的缘分才真正开始。孙觉彼时不仅在朝中为官，在文坛上也是响当当的人物，与苏轼、王安石等人非常要好。恰好有一天苏轼来孙家做客，孙觉"状似无意"地将女婿的诗文放在了苏轼的手边。苏轼一边喝茶，一边顺手拿起来，读了几篇觉其妙，忙问是谁写的，孙觉这才说，是他的女婿黄庭坚，并请苏轼多多举荐他。苏轼感叹道："耸然异之，以为非今世之人也。"他对这个素未谋面的年轻人产生了浓厚的兴趣。后来又过了两年，苏轼去拜访黄庭坚的舅舅李常，又一次看到了黄庭坚的诗文，发现这个年轻人进步神速，连连夸赞道："意其超逸绝尘，独立万物之表。"

李常赶紧将这个消息告诉了黄庭坚，刚刚在国子监任教的黄庭坚听说自己的诗文被苏轼赞赏，别提有多开心了，连忙写了两首诗，战战兢兢地表达了对苏轼的崇拜之情，并传达了希望拜入苏轼门下的想法。苏轼不仅作了两首次韵回复黄庭坚，随诗还附了信，信上

说："轼方以此求交于足下，而惧其不可得，岂意得此于足下乎？喜愧之怀，殆不可胜。"两人通信之后虽然没有见面，但书信往来频繁，诗文酬唱不断，感情愈加深厚。甚至"乌台诗案"爆发之时，人人对苏轼避之不及，可黄庭坚却坚持为老师辩护，即便因此而受到牵连也不在意。好在黄庭坚官职不高，不怎么引人注目，只被罚了钱了事。

直到北宋元祐元年（公元1086年），宋哲宗即位，苏轼回京任职，此时黄庭坚恰好在汴京担任校书郎，两人才第一次见面。黄庭坚带了一块砚台作为"束脩"，正式成为"苏门"弟子，同时也认识了其他的同门晁补之、张耒、秦观等人，他们时常一起作诗填词，游山玩水，不亦乐乎。

不仅是诗文，这一时期黄庭坚的书法水平在老师苏轼的影响下也获得了极大的提高，为他后来跻身大宋书法界的"宋四家"打下了坚实的基础。不过他并没有盲目模仿苏轼，而是在取法王羲之的基础上开创了自己的书风，妙兼数体，超轶绝尘。只是他的老师苏轼对学生的字要求甚高，当黄庭坚拿着自己的作品给苏轼看的时候，苏轼捋着胡子咂咂嘴："你这字写得还欠点火候。"黄庭坚忙问："何以见得？"苏轼笑道："喏，笔画又瘦又长，就像枯树挂死蛇。"

黄庭坚听了，拿起旁边苏轼的作品，回敬道："那老师的字敦实憨厚，就像乱石压蛤蟆！"苏轼被黄庭坚的机敏逗得哈哈大笑。当然调侃归调侃，二人对彼此的成就都是十分肯定的，苏轼那篇大名鼎鼎的《寒食帖》便有黄庭坚为其作的跋文，两人的书法相辅相成，珠联璧合，造就了这一篇流传千古的诗帖。只可惜，跋文写成之时，苏轼已经病逝在常州，未能看到爱徒的手书。

师徒二人的成就相当，命运也尤为相似，黄庭坚因为与苏轼的关系，被划为"元祐党人"，一贬再贬。但是他的性格也与老师一样乐观旷达，对生活充满热爱。黄庭坚继承了苏门的爱吃传统，尤其喜欢吃甜食，朋友送了糖霜给他吃，他说："远寄蔗霜知有味，胜于崔浩水精盐。正宗扫地从谁说，我舌犹能及鼻尖。"糖在宋代产量低，价格高，算是奢侈的零食。黄庭坚一点也不舍得浪费，甚至连鼻尖沾上的都要舔干净。黄庭坚行经苏轼老家蜀地时，还特地尝了尝被老师称赞为"待得余甘回齿颊，已输岩蜜十发甜"的笋子，只是没有老师在身边，黄庭坚口中的笋子就如同他跌宕飘零的命运一般，多了些许苦楚。那篇丰劲多力、纵逸豪放的《苦笋赋》背后，是黄庭坚尝尽人生百态的真实滋味。

余酷嗜苦笋，谏者至十人，戏作《苦笋赋》，其辞曰：

僰道苦笋，冠冕两川。甘脆惬当，小苦而反成味；温润缜密，多啖而不疾人。盖苦而

有味，如忠谏之可活国；多而不害，如举士而皆得贤。是其钟江山之秀气，故能深雨露而避风烟。食肴以之开道，酒客为之流涎。彼桂斑之梦永，又安得与之同年！

蜀人曰："苦笋不可食，食之动痼疾，令人萎而瘠。"予亦未尝与之言。盖上士不谈而喻；中士进则若信，退则眩焉；下士信耳而不信目，其顽不可镂。李太白曰："但得醉中趣，勿为醒者传。"

苏轼去世后一年，黄庭坚被贬宜州，当时因为手头不宽裕，黄庭坚写字的时候连兔毫都用不起了，只好用三钱一支的鸡毛笔。虽然"好马无好鞍"，但"兵器不称手"并没有阻挡黄庭坚书法大成的步伐，他最负盛名的《松风阁诗帖》就是游览鄂城樊山时所作。相传松风阁是讲武修文、宴饮祭天的地方，亭台楼榭鳞次栉比，花草树木宁静秀美。黄庭坚与友人游览至此，在欣赏美景之余，想到了自己的老师苏轼，不免感叹，若是他还在，能与自己一同游赏该有多好，于是挥毫写下《松风阁诗帖》。

依山筑阁见平川，夜阑箕斗插屋椽。

我来名之意适然。

老松魁梧数百年，斧斤所赦今参天。

风鸣娲皇五十弦，洗耳不须菩萨泉。

嘉二三子甚好贤，力贫买酒醉此筵。

夜雨鸣廊到晓悬，相看不归卧僧毡。

泉枯石燥复潺湲，山川光辉为我妍。

野僧早饥不能饘，晓见寒溪有炊烟。

东坡道人已沉泉，张侯何时到眼前。

钓台惊涛可昼眠，怡亭看篆蛟龙缠。

安得此身脱拘挛，舟载诸友长周旋。

起笔先点明松风阁的外观和名称由来，再写夜雨会饮的所闻、所见、所感，提及亡故的老师，悲痛不已，笔力陡然凝重，复又写到与朋辈乘扁舟遨游江上，风神洒荡，意蕴十足，堪称行书之精品。

黄庭坚的一生，正如他的诗"桃李春风一杯酒，江湖夜雨十年灯"，有过欢愉，也尝过悲苦，最终化为了历史江湖中的一盏明灯，照亮了十年、百年直至今天的我们。

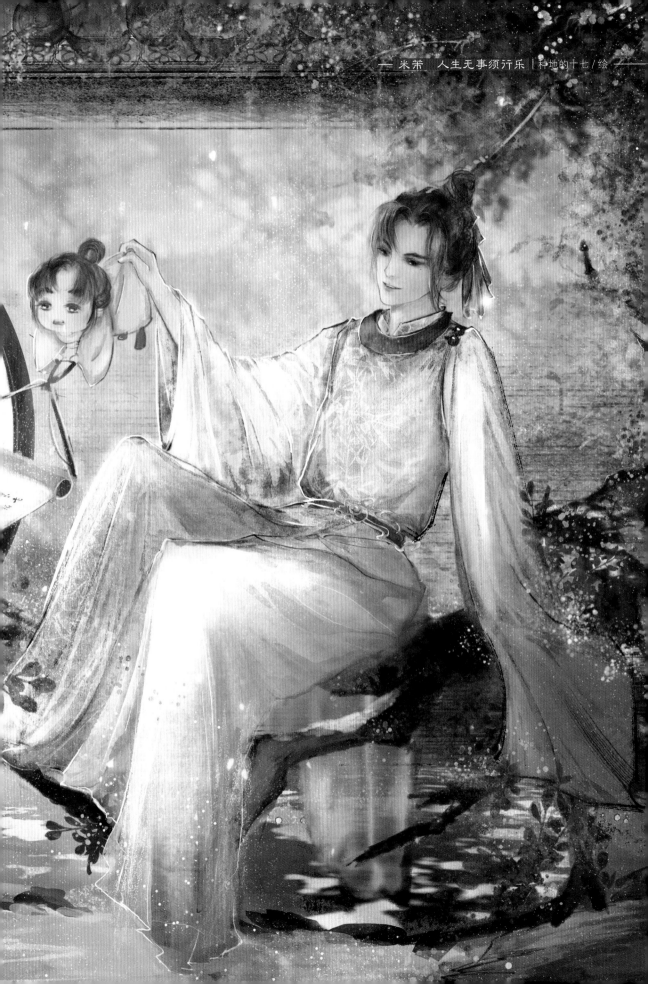

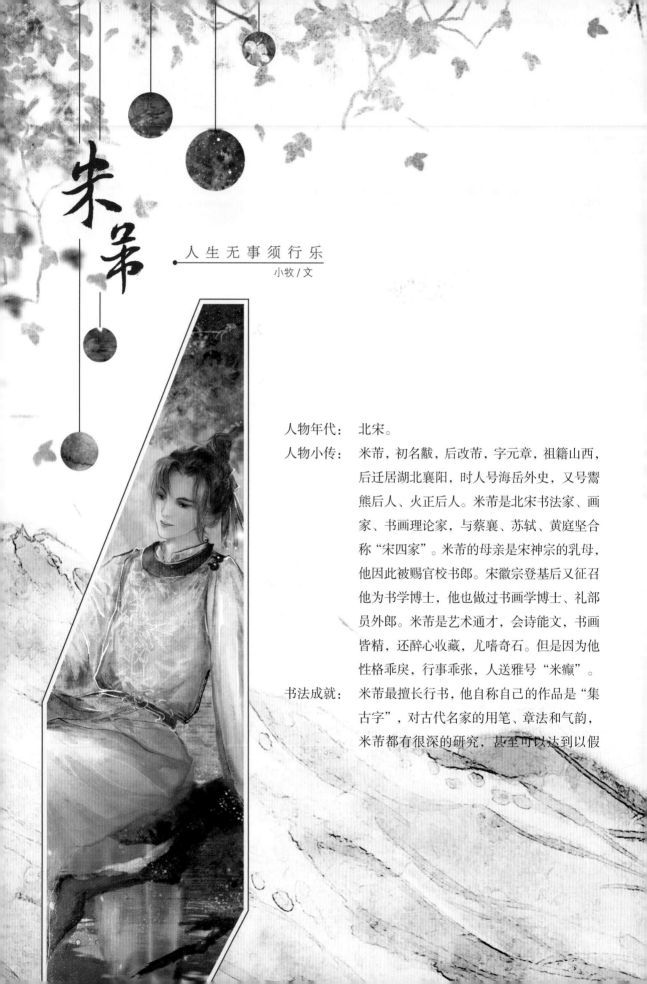

宋芾

人生无事须行乐

小牧 / 文

人物年代： 北宋。

人物小传： 米芾，初名黻，后改芾，字元章，祖籍山西，后迁居湖北襄阳，时人号海岳外史，又号鬻熊后人、火正后人。米芾是北宋书法家、画家、书画理论家，与蔡襄、苏轼、黄庭坚合称"宋四家"。米芾的母亲是宋神宗的乳母，他因此被赐官校书郎。宋徽宗登基后又征召他为书学博士，他也做过书画学博士、礼部员外郎。米芾是艺术通才，会诗能文，书画皆精，还醉心收藏，尤嗜奇石。但是因为他性格乖戾，行事乖张，人送雅号"米癫"。

书法成就： 米芾最擅长行书，他自称自己的作品是"集古字"，对古代名家的用笔、章法和气韵，米芾都有很深的研究，甚至可以达到以假

乱真的境界。不过在创作实践中，米芾的书风也有十分突出的特点，稳不俗、险不怪、老不枯、润不肥，天真自然，飞扬跌宕，与他狂放不羁、随心而为的性格相得益彰。米芾的作品中最著名的是《研山铭》，结体自由放达，下笔挥洒纵横，布局气象萧森，是米芾书法成熟时期的精品。米芾的儿子米友仁亦继承了父亲衣钵，被人称为"小米"。

人物代表作：　《研山铭》《蜀素帖》《虹县诗卷帖》《多景楼诗册》《苕溪诗卷》。

米芾

人生无事须行乐

　　有人说过，天才在左，疯子在右，在书法界中，就有个著名的"癫"才，他就是米芾。

　　米芾，初名黻，字元章，"黻"字本意是衣服上的花纹，四十一岁时，他才改名为米芾。米芾祖籍山西，后来迁居湖北襄阳，自号鹿门居士、火正后人。虽然位列"宋四家"之一，不过米芾的出身并不如其他三位，他的五世祖是随宋太祖赵匡胤打天下的武将，所以勉强算是"官宦之后"。只可惜宋代重文抑武，武人家庭并没有给他带来光环，他父亲米光辅

曾经当过太子的保镖。而他母亲阎氏则是皇后宫里的接生婆，这个职业在当时地位非常低贱，为人所不齿。尽管米芾对父母的职业非常抵触，但是还是靠着父母的关系恩补入仕。

米芾未参加过科举，对"仕途经济"那一套一窍不通，起初都是做些芝麻小官。不过他在艺术上极有天赋，等同样爱好艺术的宋徽宗登基将米芾召为书学博士，米芾才有机会一展才华。然而出身冗浊，再加上"走后门"才当了官，官场上很多人对他看不顺眼，屡屡讥讽他。官场受挫的米芾终于忍无可忍，开始放飞自我，突出表现为他的四大爱好。

第一个是爱洁。米芾只要用手拿过一次东西，就要立刻洗一次手，而且洗手还不用盆，因为嫌盆脏，得是一个仆人随时执着银壶在边上倒水。他洗完手后直接拍手晾干，毛巾是绝对不用的，理由也是毛巾太脏。不光是洗手，对自己的东西，米芾也是万万不许别人碰的，人家碰了一下他的鞋子，就恨不得回家把鞋子刷上千万遍，刷破了才罢休。至于衣服就更不用提，他在担任太常博士的时候，因为需要主持祭祀活动，有特定的礼服，发到他手里的那件据说是别人穿过的，这可不得了，他回家就捋起袖子开始洗，一直洗到衣服上绣的图案都掉光了，他才一脸嫌弃地穿上。哪知因为这事还被人参了一本，说他穿着褪色的衣服，不合规矩，险些连官都丢了。米芾也从来不吃煮鸡蛋，因为他认为鸡蛋上沾着鸡屎。就连选女婿，都要找个名字干净的，他女婿叫段拂，字去尘，"吸尘器"是也。

第二个是恋物。和现在有人收藏古董、钱币、邮票之类的东西一样，米芾也是狂热的收藏爱好者，收藏的东西主要有三大类：奇石、字画、砚台。

喜欢奇石的人很多，喜欢到要跟石头称兄道弟的恐怕古往今来也就米芾一个。他在镇江任职的时候曾经见到一块浑身都是孔的石头，喜欢得不得了，叫了一百多个人才把石头搬回去，还起了名字——洞天一品。后来他到安徽当监军，又邂逅了一块"梦中情石"。他换上官袍，拿着笏板跪在地上叫石头"石丈"。久而久之，人们看见奇石总是第一个跑去告诉米芾。某日米芾听说河边有一块怪石，立刻叫人把石头搬到府中，一见到石头又"扑通"一声跪下了，嚷着："大哥，我等了你二十年啦！"如此疯癫情状让人见了，又是一状告到皇帝那儿，罚了他一个月的薪水。米芾非但不悔改，反而变本加厉，整日与石头待在一起，班都不好好上了。

石头这东西从路边捡一捡总是有的，名人字画就不好弄了，但是米芾有办法，捡不到的可以买，买不到的，还可以抢啊！《石林燕语》里记载，有一回蔡京的儿子蔡攸得了一幅东晋王羲之的墨宝，兴冲冲请米芾到船上欣赏，米芾一见眼睛都直了，提出要用其他的

画作跟蔡攸交换，蔡攸当然不同意，结果米芾趁着蔡攸不注意，一把抱住卷轴就要往水里跳。

蔡攸彻底懵了："大哥，你这是怎么了？"

米芾咆哮："反正我也得不到它，要不就跟它一起死了算了！"

蔡攸："有话好好说！你先下来！"

米芾："你给不给？不给我就跳了啊！三，二，一！"

蔡攸："大哥我错了，给你，给你还不行吗！"

如果抢都抢不来，米芾还有另一招，就是"以假换真"。先以"借看"的名义把别人收藏的真迹拿到手，再用高超的临摹技艺做一幅假的，到时候人家来要，就把赝品还回去。只是常在河边走哪儿有不湿鞋的，曾经就有人"打假"成功。传说一次米芾"借"来一张《牧牛图》，还回去的时候主人一眼便看出来是假的。对自己的造假技术很有自信的米芾十分不解，一问才知道，原来真品中，牛的眼睛里有牧童的倒影，自己却没有画出来。从此以后米芾又刻苦修炼画技，力求"三百六十度无死角"。

不过米芾最喜欢收藏的还是砚台。砚台作为文房四宝之一，每天都用得到，可是米芾白天用还不够，就连晚上都要与之共眠。

米夫人："你想什么呢？每天抱着砚台睡觉？"

米芾："夫人，砚台就是我的头，我抱着砚台，你抱着我不就行了！"

米夫人："你跟砚台一起生活吧！"

米芾被夫人拒之门外，自觉惭愧，然后写下了检讨书……并没有，然后写下一篇洋洋洒洒的《研山铭》来表达自己对砚台的滔滔爱意。

最厉害的是，米芾竟然连皇帝的砚台都敢抢。一次宋徽宗把米芾叫到宫里写屏风，并准许米芾用自己的御砚。这个砚台可太对米芾胃口了，他眉头一皱，计上心来，撂下笔抱起砚台揣在怀里："陛下，这砚台臣用过了，不配再让您用了，不如让臣把它……"宋徽宗早就知道他葫芦里卖的什么药，笑着摆摆手让他拿走，米芾才欢天喜地地捧着砚台回家了。

后来他的好朋友曾祖到他的家里去，他便炫耀起来："我有一方砚台，集天地之精华，汇日月之灵气……"曾祖将信将疑，认为他吹牛，米芾嘴噘得老高，把砚台从箱子里拿出来："摸之前洗手啊！"

曾祖用洗到发白的手捧起砚台，连连称赞："果然是极品砚台，就是不知道好不好发墨。"

"你站在此处不要动，我去给你拿水。"

米芾走了半晌，回来时曾祖已经开始研墨了，他心里"咯噔"一下："你用什么发的墨？"

曾祖："口水啊！"

米芾："啊——你给我拿走！拿走！这砚台我不要了！"

曾祖："君子不夺人所爱……"

米芾："它的身子已经脏了，我不要了！"

米芾的第三个爱好就是设计衣服。兴致上来了，米芾就穿着自制的古装把自己打扮成唐朝人，走到哪儿都有一大群人围观。米芾还曾经为了戴上自己设计的高帽子，不惜把轿子顶都拆了，被朋友嘲笑他仿佛在坐囚车。

米芾的最后一个爱好就是夸儿子。他的儿子米友仁从小就跟着他学书法，年纪轻轻字写得就很有章法了，后来更是被人称为"小米"。米芾从小就带着他出入各种重要场合，逢人便夸："我家米友仁（没有人）啊……"

"你家不是人挺多的？"

米友仁小朋友听着怪堵心的，好在米芾的好朋友黄庭坚送了他一个小名，叫"虎儿"，这才摆脱了"没有人"的阴影。

米芾虽然癫，但是对书法的追求是永无止境的，史书记载米芾"一日不书，便觉思涩，想古人未尝半刻废书也"。他七岁始学颜真卿，之后学柳公权、欧阳询、褚遂良……有长即学，遇短即舍，广收博取，最后形成了自己风樯阵马、八面出锋的艺术风格。他自己曾作诗："要之皆一戏，不当问拙工，意足我自足，放笔一戏空。"一个"戏"字，不仅是他对书法的态度，也是他对人生的态度，大巧若拙，大智若愚，疯疯癫癫却坦坦荡荡。

至于别人怎么看——米芾问过苏轼："众人都说我是疯子，你觉得呢？"

苏轼："嗯……我也是众人。"

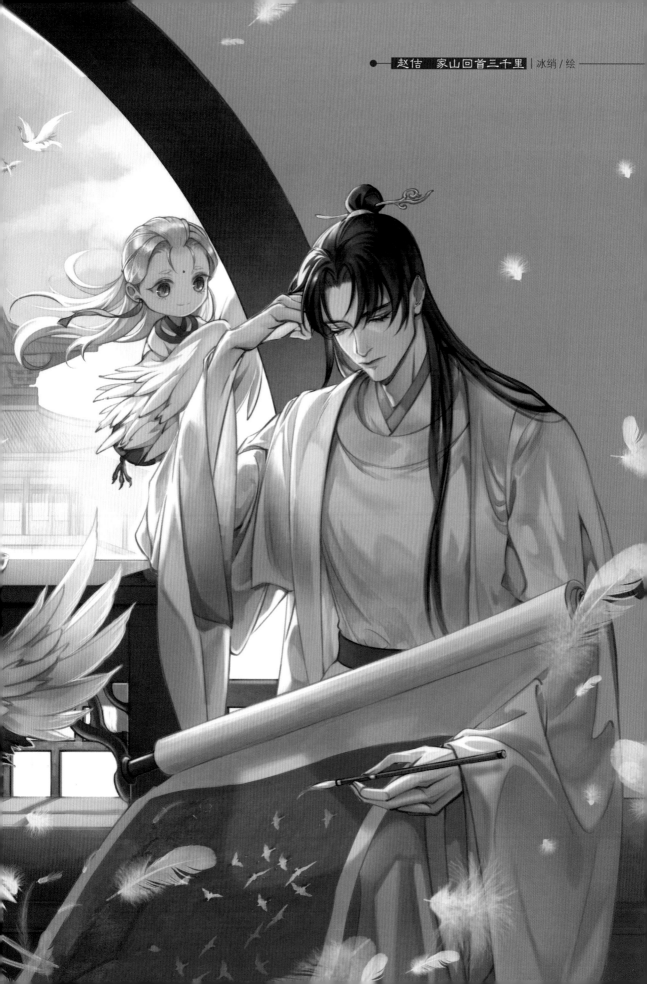

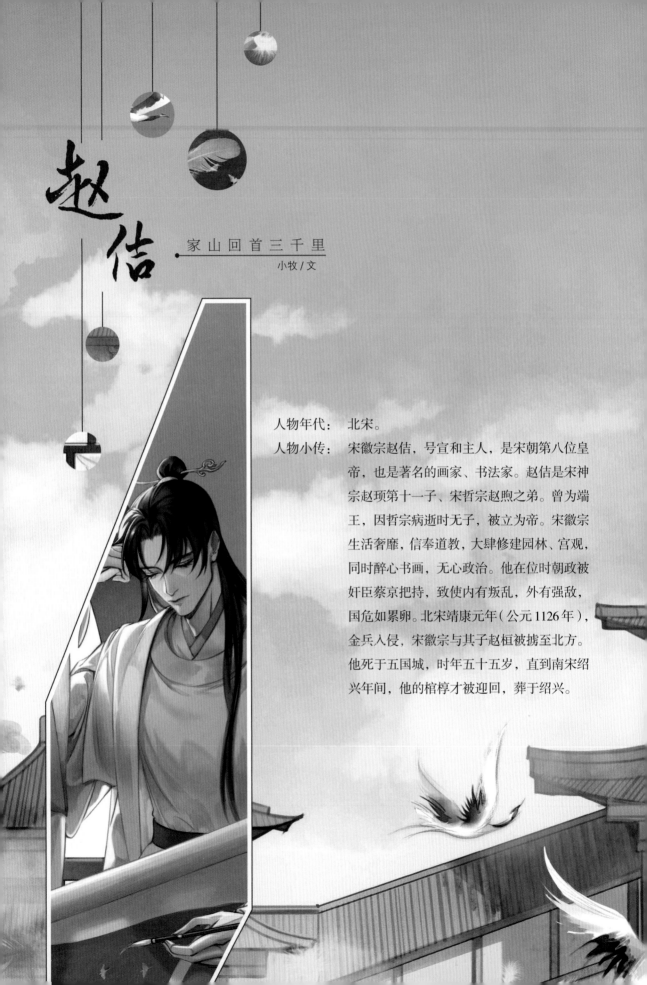

赵佶

家山回首三千里

小牧 / 文

人物年代： 北宋。

人物小传： 宋徽宗赵佶，号宣和主人，是宋朝第八位皇帝，也是著名的画家、书法家。赵佶是宋神宗赵顼第十一子、宋哲宗赵煦之弟。曾为端王，因哲宗病逝时无子，被立为帝。宋徽宗生活奢靡，信奉道教，大肆修建园林、宫观，同时醉心书画，无心政治。他在位时朝政被奸臣蔡京把持，致使内有叛乱，外有强敌，国危如累卵。北宋靖康元年（公元1126年），金兵入侵，宋徽宗与其子赵桓被掳至北方。他死于五国城，时年五十五岁，直到南宋绍兴年间，他的棺椁才被迎回，葬于绍兴。

书法成就： 宋徽宗的书法造诣极高，他早年学褚遂良、柳公权书体，擅写楷书，后又学张旭草书，用笔坚挺、富于变化，很有气势。在取法众家的基础上，赵佶还开创了风格独特的"瘦金体"，笔锋外露，间架开阔，镂月裁云，屈铁断金。这种字体尤其适合作为工笔画的落款，书与画相映成趣，十分和谐。此外，宋徽宗设立了翰林书画院，培养书画人才，同时还命人编纂《宣和书谱》《宣和画谱》等书籍，在收集、整理古代书画作品上做出了巨大的贡献。

人物代表作： 《草书千字文》《牡丹诗帖》《闰中秋月诗帖》《秾芳诗帖》。

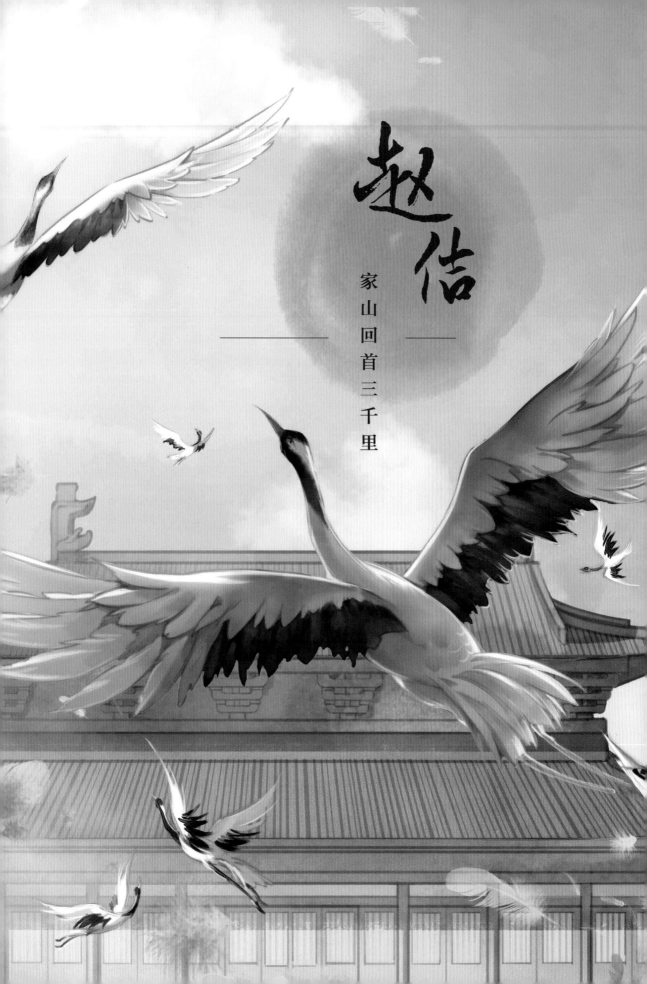

趙佶

——家山回首三千里

他出身高贵，英俊风流，十八岁就继承家业；他兴趣广泛，文体兼修，琴棋书画无一不精，骑射蹴鞠样样皆能；他爱好风雅，审美水平极高，修造园林，种花养鸟，设立画院，烧制瓷器，收藏古董……他还关心教育与医学事业。如果生在现代，家世显赫加文学造诣极高的人设不知道要迷倒多少女孩儿，可惜他生错了时代，在千年前的宋代，把江山交到这样一个人手里，导致了天下人的噩梦。他生活奢靡，横征暴敛，致使民怨沸腾；他任用奸臣，朝令夕改，致使外族入侵。靖康之难发生，山河一夕倾覆，他与他的家人也沦为阶下囚，至死也未能再看一眼他的千里江山，徒留东京梦华。

他就是宋徽宗赵佶，一位被史家评为"诸事皆能，独不能为君耳"的皇帝。

赵佶悲剧的命运，恐怕还得从他老爹宋神宗说起。传说宋神宗曾经在秘书省里看到过一幅南唐后主李煜的画像，"见其人物俨雅，再三叹讶"，后来他做梦都想着若是自己能有一个这样的儿子就好了。很快他的愿望就实现了，就在不久后的端午节，宋神宗的第十一个儿子呱呱坠地。在古时候，端午节出生可不是什么好兆头，这样的孩子会被认为是"五毒俱全"，宋神宗虽然不太高兴，可还是给孩子赐名赵佶，希望他能逢凶化吉，健壮成长。

李煜托生的说法确实不可信，不过赵佶在艺术上的天分的确不输那位惊才绝艳的南唐后主。他从小就酷爱书法和绘画，还收藏了许多名家名作，十五岁时在东京文艺界就小有名气了。赵佶虽然是皇室子弟，但是并没有高高在上的姿态，跟他一块玩儿的有组织了"西园雅集"的驸马王诜，有大书法家黄庭坚、米芾，还有出名画师李公麟，"国脚"高俅一干人等。比起他那些声色犬马、不学无术的兄弟，赵佶的口碑还是相当不错的，北宋蔡絛《铁围山丛谈》里记载："国朝诸王弟多嗜富贵，独佑陵在藩时玩好不凡。所事者惟笔研、丹青、图史、射御而已。当绍圣、元符间，年始十六七，于是盛名圣誉，布在人间。"

本来赵佶可以安安稳稳地当一个养尊处优、逍遥自在的闲散王爷，只可惜他哥哥宋哲宗赵煦年纪轻轻就病死了，因为赵煦没有孩子，只能让自己的弟弟端王赵佶继承大统。可赵煦的兄弟很多，为什么就挑中这么一个不谙朝政的十一弟？

跟他们的父亲宋神宗一样，赵煦也有点不靠谱，临死之前拿不定主意让谁来当皇帝，就找来一个叫徐神翁的人，想问问他的意见。这个徐神翁明白得罪皇帝是要掉脑袋的，索性就在纸上写下了"吉人"两个字，所谓吉人自有天相，当皇帝的可不都是幸运儿吗，这样不管谁当了皇帝，他都不至于得罪人。不曾想赵煦把徐神翁的话当了真，他左思右想，"吉人"不就是"佶"嘛，然后大笔一挥传位于十一弟就撒手人寰了。

赵佶接到六哥让自己当皇帝的诏书时，正在院子里踢球，忽然眼前跪了一地人，想必内心也很无奈。古往今来人人都梦寐以求的皇帝宝座，就这样硬塞在了只有十八岁的赵佶屁股底下。尽管是赶鸭子上架，赵佶起初工作起来还是挺有劲头的，他虚心纳谏，从善如流，制止党争，还给前朝那些在变法中受到迫害的司马光、苏轼等人平反。总之这时候的赵佶，除了觉得宫殿太丑，住起来不怎么舒服之外，认为别的事儿都不是什么大问题。后来的史学家也予以肯定，认为"徽宗之初政，粲然可观"。

相传北宋政和二年（公元1112年）正月十六，东京上空忽然云气飘浮，有一群仙鹤从远处飞来，停在宫殿上空，盘旋良久，做舞蹈之态。还有两只竟落在宣德门左右两个高大的鸱吻之上，引吭高鸣。无论是皇宫里还是大街上，人们无不抬头惊诧，大呼祥瑞之兆，赵佶当时别提有多高兴了，认为是老天感念自己治国有方，遣仙鹤为使者下凡歌功颂德，预示大宋国运兴盛。他连忙叫人拿来纸笔，将此情此景画了下来，并题诗一首，于是便有了那幅传世名画——《瑞鹤图》。

我们现在知道，把这种场景当作祥瑞之兆是一种迷信的行为，完全不可取，但赵佶做不到这么免俗。他不知道国运昌隆得靠君臣一心，兢兢业业，而不是靠几只仙鹤飞舞就高枕无忧。日子久了，赵佶就开始懈怠了，当皇帝多辛苦啊，天不亮就得上早朝，还有堆积如山的折子要批，这根本不是他想要的生活……恰好这时候，有个人走进了赵佶的视线，他就是后来被人们视为"北宋六贼"之首的奸臣蔡京。蔡京也是艺术家，书法十分了得，正对赵佶的胃口。而且他比赵佶大三十多岁，早就是朝廷里的"老油条"了，干妖言惑主的事儿他也在行，他对赵佶说，现在天下太平，陛下不用这么操劳，人生得意须尽欢，莫使金樽空对月。所以赵佶干脆把政务丢给了蔡京，自己又开始徜徉于艺术的海洋。

蔡京说得没错，澶渊之盟后，北宋已经许久未有战争，社会安定，经济繁荣，赵佶有足够的资本发展兴趣爱好。因为喜欢收藏奇石，赵佶便不惜人力物力搜刮各地奇石，最终建成了当时的天下第一园林"艮岳"；因为收藏了众多古玩字画，他还首创宫廷"博物馆"，并为上万件藏品编撰图册目录；因为爱玩，每逢节日他都举办大型的庆祝活动，留下了"与民同乐"的美名；因为爱喝茶，他便撰写了《大观茶论》；因为写生需要"模特"，他将各种珍禽名花养在皇宫里，在工笔花鸟画方面颇有建树；因为嫌弃过去的瓷器不好看，他便命人打碎玛瑙、宝石做釉料，制成了拥有"雨过天晴云破处"绝美色彩的汝瓷……

在书法上，赵佶更是全身心投入，在他二十三岁那年，一篇楷书《千字文》横空出世，

震惊天下。要知道在当时，书法讲究藏头护尾，力在字中，写字要处处中正，笔笔藏锋。可赵佶偏不，他将本该藏起来的笔锋全部外露，张扬恣肆却别具一格。这篇《千字文》间架开阔，字大如许，笔画劲利，清逸润朗。他的这种书体，镂云裁月，屈铁断金，虽瘦却宛如有筋骨，因此被时人称为"瘦筋体"。不过因为他是皇帝，为表达对御书的尊崇，这种字体最终被命名为"瘦金体"。

都说字如其人，过刚者易折，锋芒太露不可长久。就在赵佶醉心艺术之时，浮华表象之下的大宋开始显露出重文抑武、积贫积弱的问题。先是梁山上的好汉坐不住了，宋江带领他们从河北起兵；没过多久，南边的方腊也举起了义军大旗，一时间宋军左支右绌，忙着镇压各地的农民起义，严重消耗了大宋的国力。当时，边境也不太平，北宋宣和七年（公元1125年）辽被金所灭，而后金军大举南下，兵临汴京城，赵佶此时非但没有考虑如何抗敌，反而假装中风，要传位于太子。太子赵桓也急了，现在坐龙椅如坐针毡，他还想多活几年，只是无论他怎么推辞，还是被群臣推上了皇位。宋徽宗赵佶自己做了太上皇，庙号钦宗的赵桓登基为帝，改年号为靖康。北宋靖康元年（公元1126年），金兵攻占开封，金人将徽、钦二帝及宗室、工匠还有无数珍奇异宝、皇家藏书等掠至北方。至此，珍禽折翼，名花凋零，艮岳倾颓，东京梦华终虚化。

最终，赵佶和他可怜的长子赵桓一起，被金人押到了五国城。赵佶听到金银财宝散失毫不在意，可当他听说收藏的书籍字画也被蛮夷抢去，终于忍不住，流下了悲伤的泪水。他在北方苦寒之地熬过了九载春秋，最终客死他乡，只将一首诗留在了破旧的墙壁上。

彻夜西风撼破扉，萧条孤馆一灯微。

家山回首三千里，目断天南无雁飞。

虽然在艺术领域，赵佶是当时当之无愧的"天下第一人"，但身为皇帝，若不能守护自己的国家与人民，就只能背着"亡国之君"的骂名，以警后世。

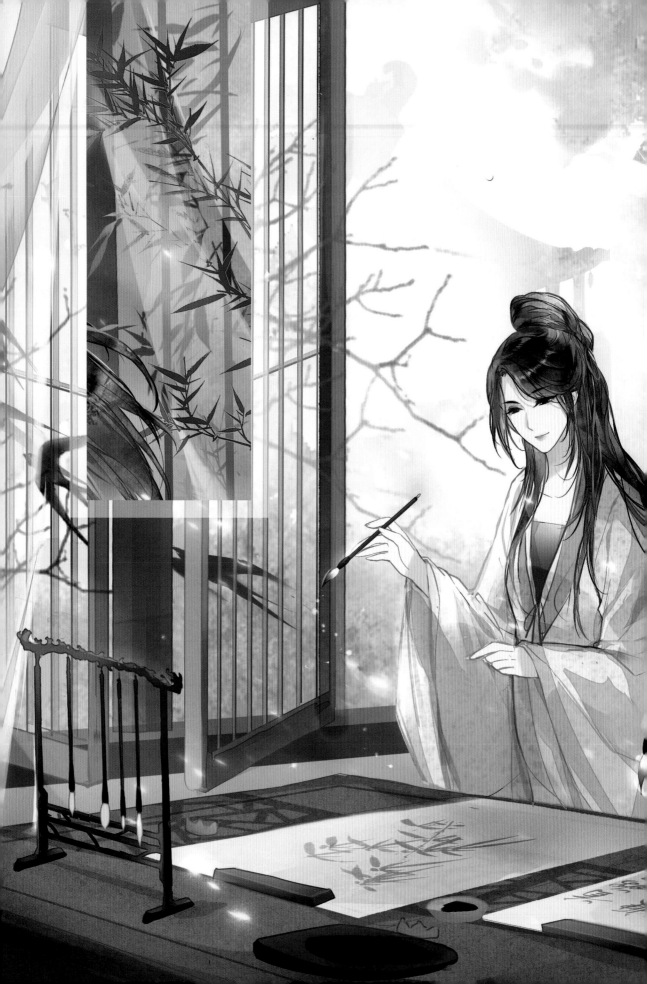

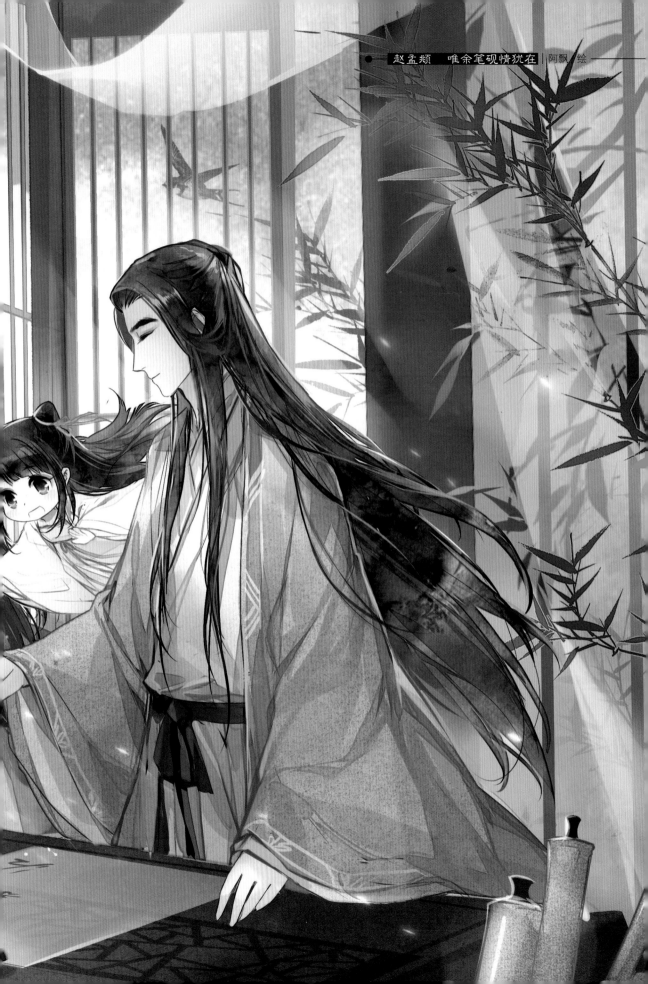

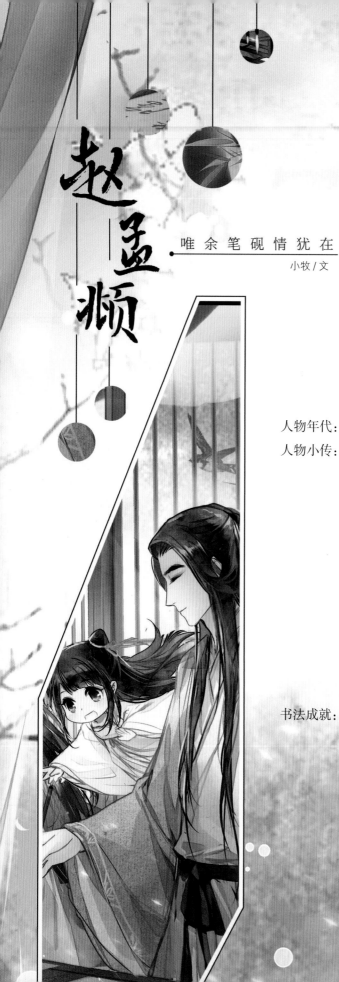

赵孟頫

唯 余 笔 砚 情 犹 在

小牧 / 文

人物年代： 宋末元初。

人物小传： 赵孟頫，字子昂，号松雪道人，又号水晶宫道人、鸥波，浙江吴兴（今浙江省湖州市）人。南宋晚期至元朝初期书法家、画家、诗人，宋太祖赵匡胤十一世孙、秦王赵德芳之后。十四岁以父荫补真州司户参军，宋亡后受元朝廷征召，曾任翰林学士承旨，累受荣禄大夫，晚年因病乞还，卒年六十九，追赠魏国公，谥号"文敏"。赵孟頫博学多才，能诗善文，精通音律，书画皆能，被誉为"元人冠冕"。赵孟頫的夫人管道升亦是当世著名的女书法家、画家，被封为魏国夫人。

书法成就： 赵孟頫精究各书体，篆、隶、楷、行、草皆有所长，尤以楷书和行书造诣最深，书

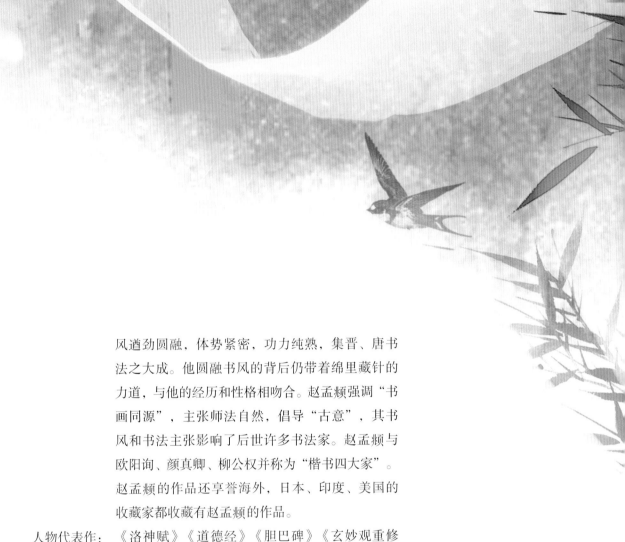

风遒劲圆融，体势紧密，功力纯熟，集晋、唐书法之大成。他圆融书风的背后仍带着绵里藏针的力道，与他的经历和性格相吻合。赵孟頫强调"书画同源"，主张师法自然，倡导"古意"，其书风和书法主张影响了后世许多书法家。赵孟頫与欧阳询、颜真卿、柳公权并称为"楷书四大家"。赵孟頫的作品还享誉海外，日本、印度、美国的收藏家都收藏有赵孟頫的作品。

人物代表作：《洛神赋》《道德经》《胆巴碑》《玄妙观重修三门记》《黄庭经》《兰亭十三跋》《四体千字文》。

赵孟頫

唯余笔砚情犹在

书画界里，有不少德高望重的收藏家，他们通过精心的收集和保护，将古人的作品留存至今，对文化的传承做出了极大的贡献。可偏偏就有一位收藏家，手中的藏品琳琅满目又非常珍贵，但是无论什么好东西落到他手里，都难逃前人扼腕、后人叹息的命运。因为他表达喜爱的方式实在令人无法理解，那就是往上盖章。据说他手里有一千多枚印章，常用的就有五百多枚，每每看见喜欢的作品，就像现代人看网络视频爱发评论一样，把自己的章盖得到处都是，人送外号"盖世英雄"。其实给作者加个油，替作者打打气，或者留下"到此一看"的印章，无可厚非，一些精彩的印章或者题字确实能为作品增色，后人也能够根据这些印章寻找到作品传承的脉络。但是评论内容太多、占地方太大，喧宾夺主，不仅会影响其他人的观感，恐怕作者也不乐意吧。

说到这里你该猜到了，这位收藏家就是爱新觉罗·弘历，乾隆皇帝是也。不过今天我们要说的并不是乾隆，而是作品被这位"盖世英雄"摧残得最惨的一位作者，元代大书法

家赵孟頫。有兴趣的小伙伴可以到台北故宫博物院看一下《鹊华秋色图》，这幅宽不过三十三厘米，长不到一米的纸本水墨设色山水画是赵孟頫于元代元贞元年（公元 1295 年）回到故乡浙江时为好友周密所作。该作品意境清雅旷远，闲适悠然，表现出了恬淡宁静的田园风光——如果没有乾隆皇帝盖在上面的二十六个印章。

这个赵孟頫究竟有多大本事，他的作品为何能得乾隆皇帝如此对待？让我们从头说起。

赵孟頫，字子昂，号松雪道人，又号鸥波、水晶宫道人，浙江吴兴（今浙江省湖州市）人。他生于宋末元初一个非常显赫的家族，众所周知，"赵"在天水一朝是国姓，赵孟頫的确也是宗室后代，从他往上数十一辈，就是宋代开国皇帝赵匡胤。赵氏皇族的文艺细胞是有目共睹的，赵孟頫也是天赋型选手，他自小就爱读书，还练就了过目不忘的本领，写字更是运笔如风。十二岁那年，赵孟頫的父亲，担任浙西安抚使的赵与訔去世了，他母亲丘夫人便对他说："汝幼孤，不能自强于学问，终无以觊成人，吾世则亦已矣。"严母的督促加上赵孟頫自己的努力，他年纪轻轻就考上国子监，还加入乡里才子们的组合"吴兴八俊"，名声在外。

家世非凡、学识过人，若是生在太平盛世，赵孟頫必定前途无量，只可惜，他生不逢时，此时偏安一隅的南宋王朝在蒙古大军的攻势下危如累卵，最终以陆秀夫背着小皇帝投海画上了一个悲壮的句号。改朝换代给赵孟頫带来的打击无疑是巨大的，他的"饭碗"丢了，只能心灰意冷地回到家乡，醉心书画聊以解忧。

他母亲很乐观，劝慰他说："圣朝必收江南才能之士而用之。汝非多读书，何以异以常于人？"既然宋朝已经成为过去，那就活在当下，继续勤奋读书，去新的朝廷里做官也未必不是一条出路。不得不说，丘夫人确实高瞻远瞩，忽必烈掌权之后，为了巩固统治，便广纳天下人才。赵孟頫作为江南有名的才子，也被列入推荐名单，于是忽必烈便派降元的宋臣程钜夫来邀请赵孟頫入仕。起初赵孟頫是不答应的，后来程钜夫"三顾茅庐"，赵孟頫才决定"重出江湖"。

作为前朝皇室的后裔，到新统治者的朝廷里做官，赵孟頫的压力可想而知。好在此时，一个美丽的姑娘出现在了赵孟頫的生命里，她就是管道升。管道升与赵孟頫算是同乡，她的父亲名管坤，字直夫，据说是春秋时期大思想家管仲的后裔。这位管公没有儿子，家里只有两个女儿，二女儿管道升最得宠爱。管坤听说赵孟頫这个人才华横溢，三十四岁还没有娶亲，便动了把管道升嫁给他的念头。赵孟頫是大龄单身青年，但是管道升也不年轻了，二十六岁的她在当时已经待字闺中许久了，当然并不是管道升嫁不出去，而是因为她博学

多识，眼界很高，对自己的婚姻大事十分谨慎。她并不希望像普通女孩子一样草草嫁人生子，而是渴望寻到一个知心知意的郎君。终于，她等来了赵孟頫。

有着共同的爱好又性情相似的二人一见如故，迅速坠入爱河。管道升对赵孟頫出仕的决定十分支持，所以两人在吴兴完婚之后，便踏上了北上大都的路。

元世祖忽必烈一见到赵孟頫就被他的风采倾倒，连连赞叹"好似神仙呀"，打算让他立刻做宰相，可赵孟頫不乐意，忽必烈只好先让赵孟頫在兵部做郎中。在当时，南宋遗民的地位很低，赵孟頫一来就当这么大的官，难免有人给他"穿小鞋"。赵孟頫自己也觉得很难受，一方面他感谢忽必烈的知遇之恩；另一方面，深受儒家思想熏陶的他又觉得自己背叛了自己的家族。入京仅一年，他就写了一首《罪出》。

在山为远志，出山为小草。

古语山云然，见事苦不早。

平生独往愿，丘壑寄怀抱。

图书时自娱，野性期自保。

谁令堕尘网，宛转受缠绕。

昔为水上鸥，今如笼中鸟。

哀鸣谁复顾，毛羽日摧槁。

向非亲友赠，蔬食常不饱。

……

从这首诗里，不难读出他的挣扎与苦闷。这时候，妻子管道升的体贴成了他最大的安慰。管道升说："官人你若有千斤担，为妻与你分担五百斤。官人你若想浪迹江湖，为妻愿与你走遍天涯。"赵孟頫十分感动，与妻子在家谈书论画，心里也舒坦了许多。

赵孟頫的书法很厉害，篆、隶、楷、行、草，各书体皆能。尤其是楷书，他自创了"赵体"，与欧阳询、颜真卿、柳公权并称"楷书四大家"。而管道升嫁给赵孟頫之前，并不是很擅长书画，不过近朱者赤，她经常看赵孟頫写字画画，便开始临摹，日子久了，无师自通。赵孟頫无意间看到妻子的作品，大为惊讶，夸她："不学诗而能诗，不学画而能画，得于天然者也。"

管道升微微红了脸："我家松雪擅画墨竹，我看得久了，也能会意一二。"其实她这是谦虚之词，她画的墨竹不落窠臼，用笔洒脱熟练，有很深厚的艺术底蕴。在书法上，管

道升取法夫君赵孟頫，精工楷书和行书，她写的小楷端庄，行书飘逸，连元仁宗都曾经下诏让管道升写过一卷《千字文》，并将她的作品与赵孟頫和他们的儿子赵雍的书法作品同裱一卷，盖上御印后珍藏起来，并夸赞："我大元朝有一家人都是书法家，堪为人间奇事！"

其实不光赵雍，管道升给赵孟頫生的九个孩子都很优秀。管道升一边相夫教子、管理家事，一边还要练字画画，其中辛劳可想而知。所以当岁月在她脸上留下痕迹的时候，赵孟頫也动了"天下男人都会动的心思"，想要纳几个年轻貌美的姜室。管道升虽然心里不开心，但没有明说，而是挥笔写下一首《我侬词》。

尔侬我侬，忒煞情多，情多处，热如火！把一块泥，捻一个尔，塑一个我，将咱两个一齐打破，用水调和。再捻一个尔，塑一个我，我泥中有尔，尔泥中有我。我与尔生同一个衾，死同一个椁。

赵孟頫看了愧悔不已，再不提纳姜之事，还特地把夫人的词抄写下来，贴在自己桌子上，夫妻二人从此恩爱如初。

元延祐五年（公元1318年），管道升身染重疾，赵孟頫多次上书，请求南归，终于在次年四月得到批准。赵孟頫本以为二人终于可以回到家乡，过上举案齐眉、悠哉闲适的日子，只可惜天不遂人愿，就在归乡途中，管道升病逝。赵孟頫悲痛至极，生不如死，安葬了妻子之后，便挥笔写下《洛神赋》，借曹植与洛神人神相隔的故事，来表达自己的哀悼与思念。三年后，赵孟頫追随妻子而去，夫妻二人合葬于湖州市德清县东衡山。

尽管赵孟頫有如乾隆皇帝这样的忠实粉丝，也有许多人骂赵孟頫是"贰臣"，没有气节，书法媚俗。但不管后人如何评说，赵孟頫在中国书画艺术史上的地位是无可撼动的。他强调"书画同源"，在绘画创作上以"写"代"描"，用"点""横""撇""捺""竖直"勾勒画面基本轮廓，再以书法"飞白""籀""八法"等技法渲染，丰富了"文人画"的内涵，无愧于"元人冠冕"。在书法上，他圆融字体的背后，是绵里藏针的坚定与超然，并且他"日书万字而精气不衰"，"下笔神速如风雨"的勤奋也令后世钦佩。他留下的书法作品甚多，《洛神赋》《道德经》《胆巴碑》《黄庭经》《归去来兮辞》《玄妙观重修三门记》《四体千字文》和独孤本《兰亭十三跋》等，每一篇都值得学习、临摹。

评价一个人，绝对的肯定与否定，都是盲目的。过分的爱会带来伤害，如乾隆"无处不在"的印章，过于厌恶则会丧失真正了解一个人的机会。赵孟頫的一生，就如同他自己的诗说的："齿豁头童六十三，一生事事总堪惭。唯余笔砚情犹在，留与人间作笑谈。"

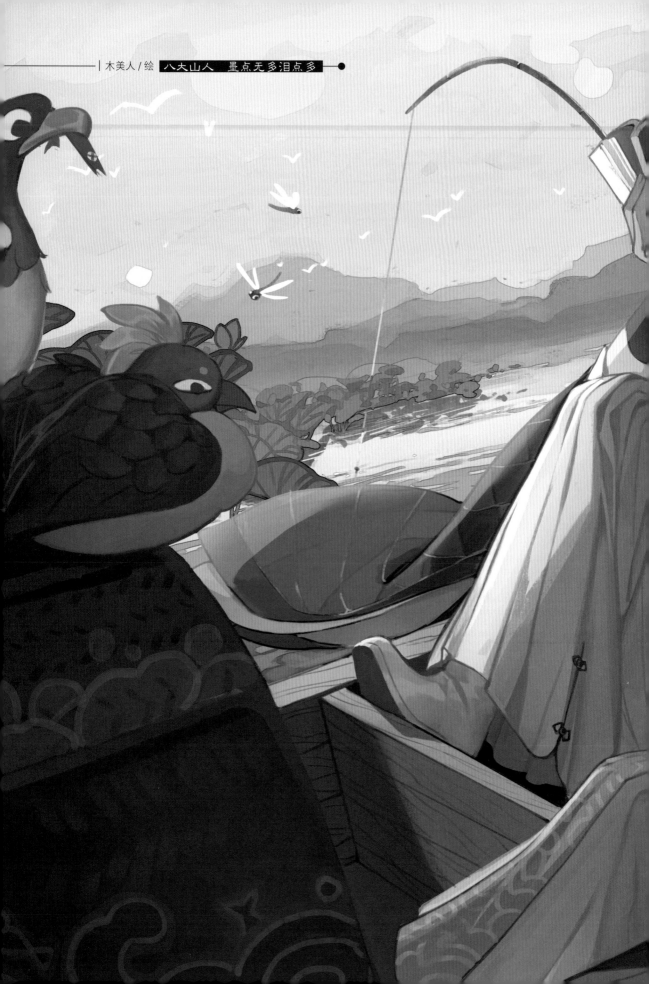

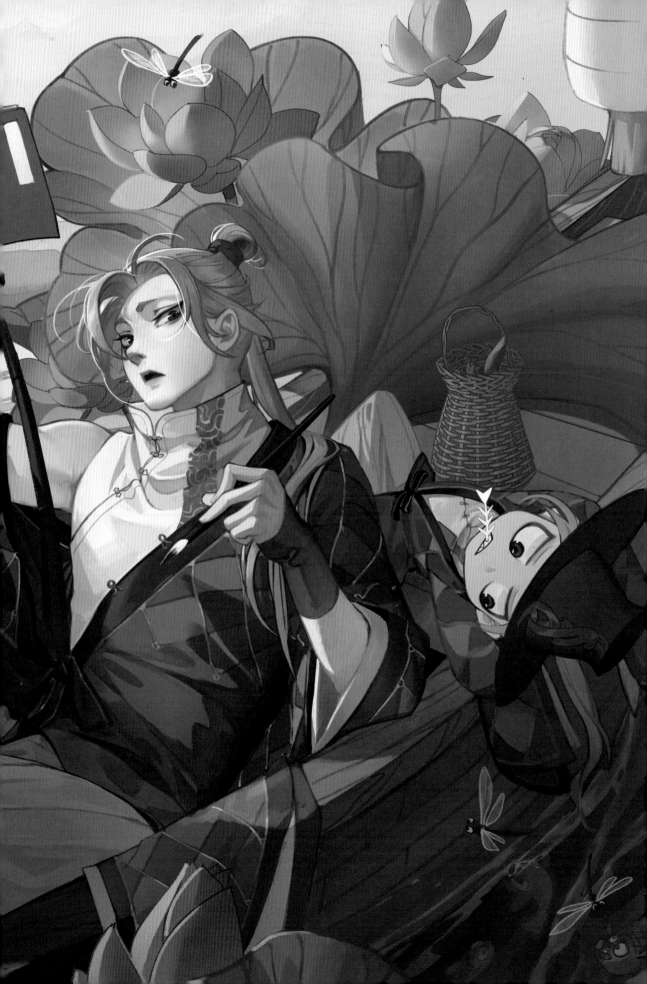

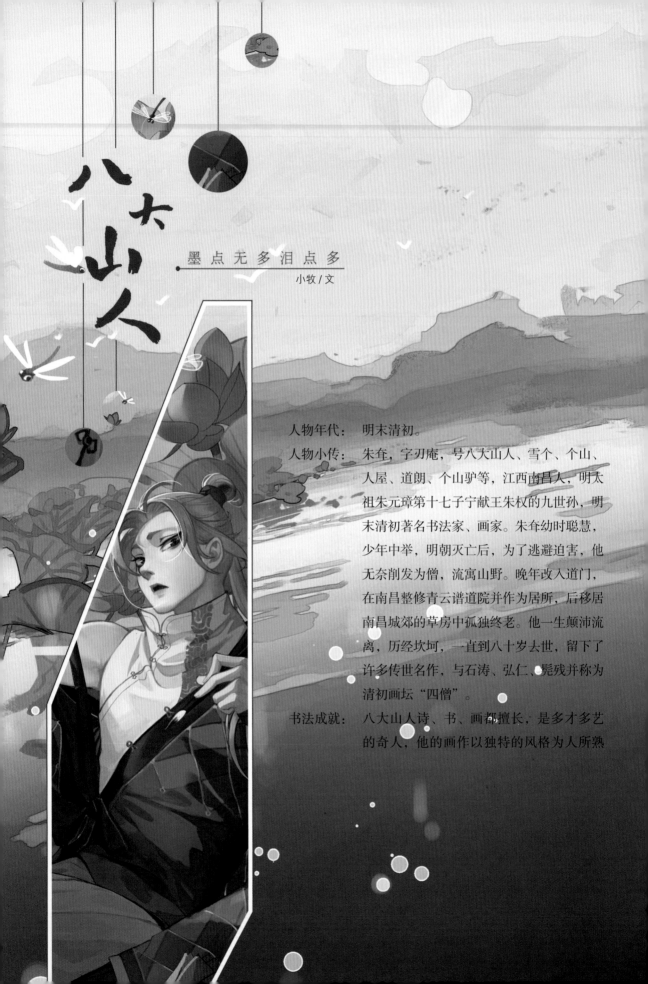

八大山人

墨 点 无 多 泪 点 多

小牧 / 文

人物年代： 明末清初。

人物小传： 朱耷，字刃庵，号八大山人、雪个、个山、人屋、道朗、个山驴等，江西南昌人，明太祖朱元璋第十七子宁献王朱权的九世孙，明末清初著名书法家、画家。朱耷幼时聪慧，少年中举，明朝灭亡后，为了逃避迫害，他无奈削发为僧，流寓山野。晚年改入道门，在南昌整修青云谱道院并作为居所，后移居南昌城郊的草房中孤独终老。他一生颠沛流离，历经坎坷，一直到八十岁去世，留下了许多传世名作，与石涛、弘仁、髡残并称为清初画坛"四僧"。

书法成就： 八大山人诗、书、画都擅长，是多才多艺的奇人，他的画作以独特的风格为人所熟

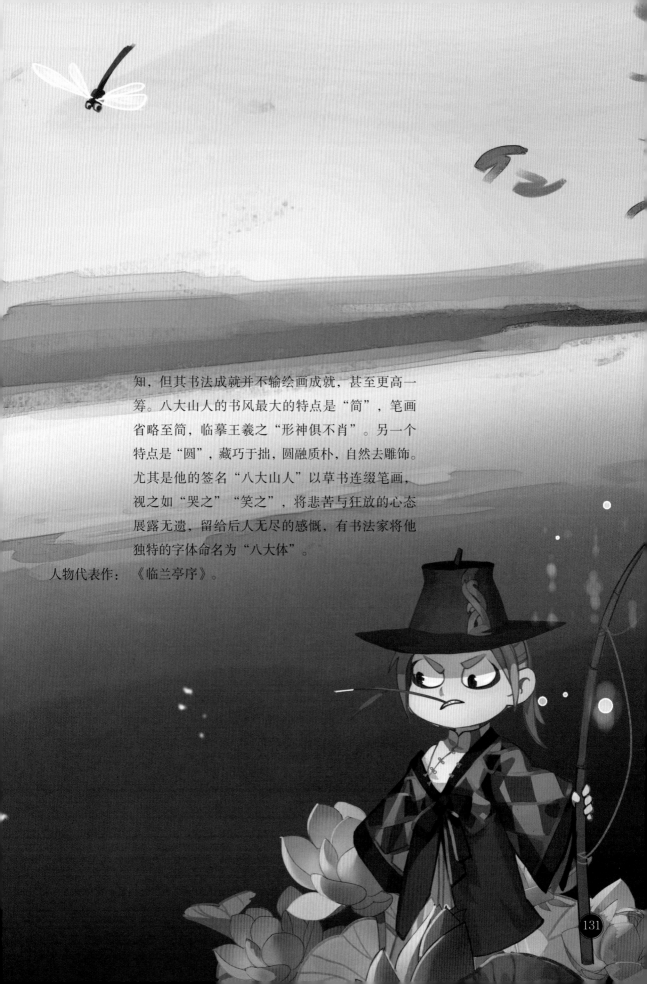

知，但其书法成就并不输绘画成就，甚至更高一筹。八大山人的书风最大的特点是"简"，笔画省略至简，临摹王羲之"形神俱不肖"。另一个特点是"圆"，藏巧于拙，圆融质朴，自然去雕饰。尤其是他的签名"八大山人"以草书连缀笔画，视之如"哭之""笑之"，将悲苦与狂放的心态展露无遗，留给后人无尽的感慨，有书法家将他独特的字体命名为"八大体"。

人物代表作：《临兰亭序》。

八大山人

墨点无多泪点多

现在文娱圈里团体偶像数量不少，其实早在我国古代就有了这样的团体。中国历史上文人们组成的团体很多，如魏晋时期的竹林七贤、建安七子，唐宋时期的八大家、苏门四学士，明代的吴门四家、四大才子……他们有擅长吟诗作赋的，有擅长画画写文的，还有擅长唱歌跳舞的。到了明末清初，另一个"组合"横空出世了，这个组合可厉害了，书画兼长，佛道皆通，名号也很响亮——八大山人是也，有人问了，这八大山人到底是哪八个人呢？

等等，是谁告诉你八大山人有八个人？

八大山人其实只有一个人，那就是朱耷。只是因为他的号"八大山人"太有名了，人们常常忘记他的本名。朱耷字刃庵，除了八大山人，还有雪个、个山驴、人屋、道朗等号，名号很多。为什么有这么多名号，还得从他的身世说起。

朱耷是明太祖朱元璋第十七子宁献王朱权的九世孙，这个朱权是皇室里著名的"文艺

青年"，他年轻时就自称"大明奇士"，不仅饱读诗书，精通音乐，擅长鼓琴，还写过很多剧本，他写的《卓文君私奔相如》杂剧至今还在传唱。明成祖朱棣发动靖难之役夺取皇位之后，就把弟弟朱权一家迁到江西南昌，后来过了两百多年，朱耷出生了。

出身宗室的朱耷家庭文化、艺术氛围浓厚，他祖父朱多炡醉心诗画，尤其擅长临摹"大米（米芾）""小米（米友仁）"的山水画，而且性格狂狷，恃才傲物，从不把旁人放在眼里。朱多炡经常灵感来了就大哭大笑，唱歌跳舞，在石壁上题诗写字，周围的人都觉得很神奇。这位老先生有五个儿子，其中老四聪明伶俐，长得也好看，只可惜是聋哑人，他就是八大山人的父亲朱谋觐。残疾并没有阻止朱谋觐追求艺术的脚步，他画的山水花鸟画名噪江右，可惜人到中年就因病去世了。朱耷的叔父也是一位画家，除了画画还喜欢收集名家名作，曾经写过一本著名的美术评论《画史会要》。

出身于这样的书画世家，朱耷从小饱受艺术陶冶，受到良好的教育，加上自身聪慧，他显露了出色的艺术天赋，八岁能作诗，十一岁能画青绿山水，少时能悬腕写米家小楷。陈鼎在《八大山人传》中写道："（八大山人）性孤介，颖异绝伦。八岁即能诗，善书法，工篆刻，尤精绘事。"还说他"善恢谐，喜议论，娓娓不倦，常倾倒四座"。不仅如此，他还满怀兼济天下的豪情，希望能用自己所学报效国家。但在明代，宗室子弟不得参加科举。朱耷说："行，不让我考试是吧？那辅国中尉的爵位我不要了！"

年方十五六岁的朱耷，以布衣身份应试，一举考中了秀才，在十里八乡是出了名的"别人家的孩子"。就在大家都以为这个青年前途无量之时，天降噩耗。朱耷十八岁这一年，风雨飘摇的大明王朝终结，崇祯皇帝自缢，朝代更迭。对朱耷这个宗室后裔来说，打击不亚于天崩地裂。不仅如此，第二年他的父亲病逝，妻儿也相继去世。不到弱冠之年的朱耷不仅要承受国破家亡的伤痛，还得面对清廷对明朝宗室的赶尽杀绝，他带着母亲和弟弟躲进了江西奉新县的大山里。

在颠沛流离的逃亡生涯之中，朱耷开始接触佛法，妄图以此来抚慰自己悲痛、绝望的心情。终于在清顺治五年（公元1648年），意识到再无复国希望的朱耷，悲吟着"愧矣！微臣不死，哀哉！耐活逃生"在奉新县耕香庵出家为僧，自此改名"雪个"。"个"有竹子的意思，他认为自己就像被风雪摧折的竹子一样，荒寒孤寂，无处安身。就这样过了数年，朱耷只能用创作发泄内心的苦闷，大到青山绿水，小到身边的一棵树、一朵花，乃至一片叶子、一只虫子，都成为他的素材。他还画瓜果蔬菜，画鸟，画鱼，画猫，有的是栩栩如生，有的则充满了想象力，显得十分夸张。细看他的画，画面大幅留白，山孤孑而立，

无挂无碍，花卉总是病恹恹的样子，画中鱼鸟要么拉长身子，要么蜷缩成一团，歪歪扭扭，而且总是以"白眼向人"的形象出现，这大概就是朱耷冷眼看世间心情的写照。

后来一段时间，他经常出没于南昌市抚州门（进贤门）外绳金塔附近。那是南昌比较繁华的地段，有许多茶坊酒肆，朱耷跑到那儿喝酒，还总是喝得大醉。喝多了就写字画画，路人看见了，纷纷找他讨要墨宝，他也无所谓，随手就送给人家。喝酒破了佛门的清规戒律，他索性弃佛从道，开始从更加"超然"的道教中寻找生命的意义。三十六岁这年，他找到了南昌城外十五里的一块"自在场头"，改建了一座道观，并命名"青云甫"。"青云"二字来源于吕纯阳驾青云的典故，这个地方还是汉代方士梅子真的隐居之所。朱耷希望自己有一天也能如吕纯阳、梅子真一般出尘于世，就在这里安居下来。

"门外不必来车马"的安静生活让朱耷的艺术天性得以充分释放，他开始尽情画画写字，这一时期他的作品内容更加丰富，技法也愈发成熟。四十九岁起，他以"个山"为号，与此同时，清朝统治者放松了对明朝遗民的管控，朱耷的生存危机暂时解除了。

清康熙十七年（公元1678年），他五十三岁时，临川县令胡亦堂听说了朱耷的大名，便以修《临川县志》为名将其召入临川县衙署"做客"。朱耷在临川一待就是一年多，生活也如之前一般惬意自在，他赏花赏月，饮酒作诗，画画下棋，还经常外出游玩。若非胡亦堂效命于清廷，他们可以成为很好的朋友。然而朱耷的心里，终究一刻不曾忘记自己的身份，他时常会做出一些旁人难以理解的举动，有时突然发狂大笑，有时又整日痛哭，状似癫狂。胡亦堂曾记载，清康熙十八年（公元1679年）二人游览临川的东湖寺和多宝寺，朱耷一直沉默不语。之后的十多天，同他讲话他只是偶尔点头，直到腊月的一天，二人下棋到了决胜之时，朱耷突然开口说话了。胡亦堂很高兴，为此特意写了首诗，以为他的"癫狂之症"有了起色。不过事与愿违，就在清康熙十九年（公元1680年）初春的一天傍晚，朱耷突然撕裂了自己的僧袍，将之投入火中烧毁，然后一声不吭，独自离开临川，徒步二百里，走回了自己的家乡南昌。

离家三十载，乡音无改鬓毛衰，朱耷悲喜交加，无限感怀。他头戴布帽，穿着破破烂烂的长袍和露着脚跟的鞋子，在街上东奔西跑，狂笑大哭，人们不知道哪儿来了个疯子，都跟在他背后指指点点，围观嘲笑。直到他的一个侄子认出了他，将他接到自己家里，如此过了两三年，他忽然奇迹般地恢复了正常。又过了些时日，他回到青云甫，开始自号"个山驴"，一来是自嘲当过和尚，是"秃驴"，二来表达了"黔驴技穷"的戏谑意味。他不

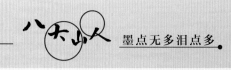

仅刻了一枚"技止此耳"的印章，还在书画的落款上写了如"驴屋""驴年""驴书""驴汉""驴屋驴"等诨名。直到清康熙二十三年（公元1684年），朱耷五十九岁，他开始以"八大山人"为号，一直到八十岁去世。他自己解释"八大"的意思是"四方四隅，皆我为大，而无大于我也"。

他在作品上署名时，常把"八大山人"四个字连起来写，看起来就像是"哭之""笑之"，即哭笑不得之意。他弟弟朱道明，也是一位画家，风格比兄长豪放不少，书画署名为牛石慧。牛石慧这三个字用草书写，很像"生不拜君"四个字，同样表达了不愿归附清廷的气节。再仔细看看，两兄弟的署名第一个字，"牛"和"八"组合起来正是他们的姓氏"朱"，无论是否后人臆会，兄弟二人的赤诚之心毋庸置疑。此外，在八大山人的作品上，经常可以看到一种奇特的花押，有人觉得像乌龟，也有人说形似仙鹤，其实都不是，这个画押是"三月十九"四字变形而成的，三月十九日是大明陨落之日，八大山人用这个作为画押，以示不忘故国之意。

八大山人传世画作颇多，其画作因独具风格为人所推崇，掩盖了其在书法上的成就。黄宾虹曾经说八大山人"书一画二"，这个评价是十分中肯的。他创造的"八大体"在书法史上独一无二，有极其鲜明的个人特点。有机会可以看看他临王羲之的《临河序》，《临河序》是《兰亭集序》的另一种叫法。八大山人的临摹虽为临摹，其实一点也看不出王羲之的影子，可以说"形神俱不肖"，他将王羲之笔法里的技术性内容全都去掉了，点、横、竖、撇、捺、勾、点能省略的都省略，极有个人特点。

八大山人的用笔，除了"简"，还有另一个特点，就是"圆"。一方面是外形圆；另一方面是笔画的质感，圆润自然，很难模仿。他的字就像他的人生，即使历尽沧桑，却仍保持自己的风骨，最终获得了心灵的圆满。

八大山人写过一首题画诗："墨点无多泪点多，山河仍是旧山河。横流乱世权椰树，留得文林细揣摹。"山河仍在，故人已矣，无论是墨点还是泪点，最终都凝成了历史长卷中光辉熠熠的一笔。

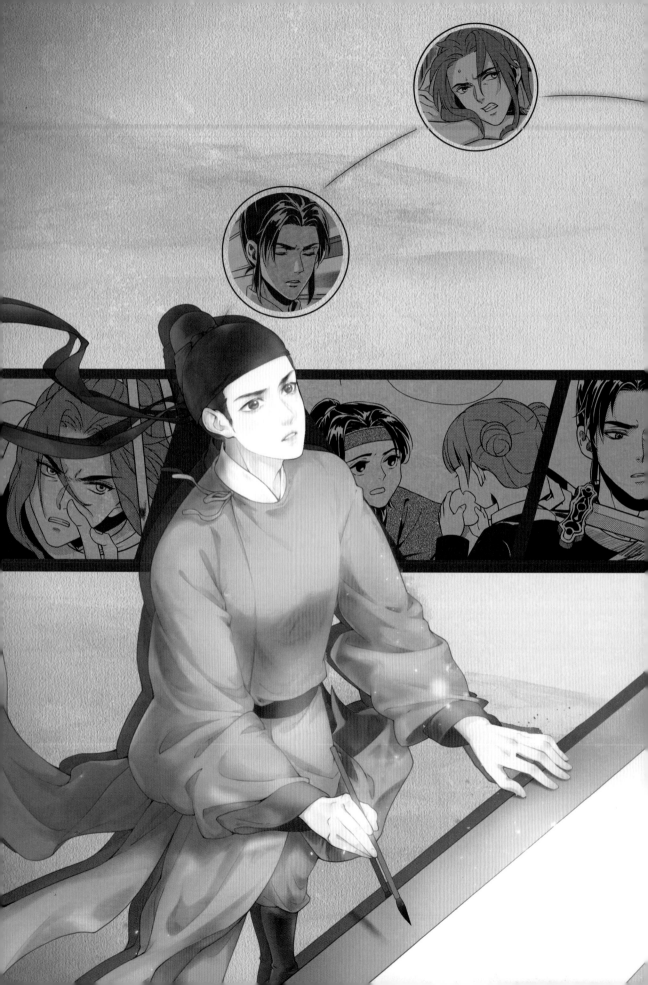

漫画篇

古代书法家是怎样炼成的
笔墨丹青之

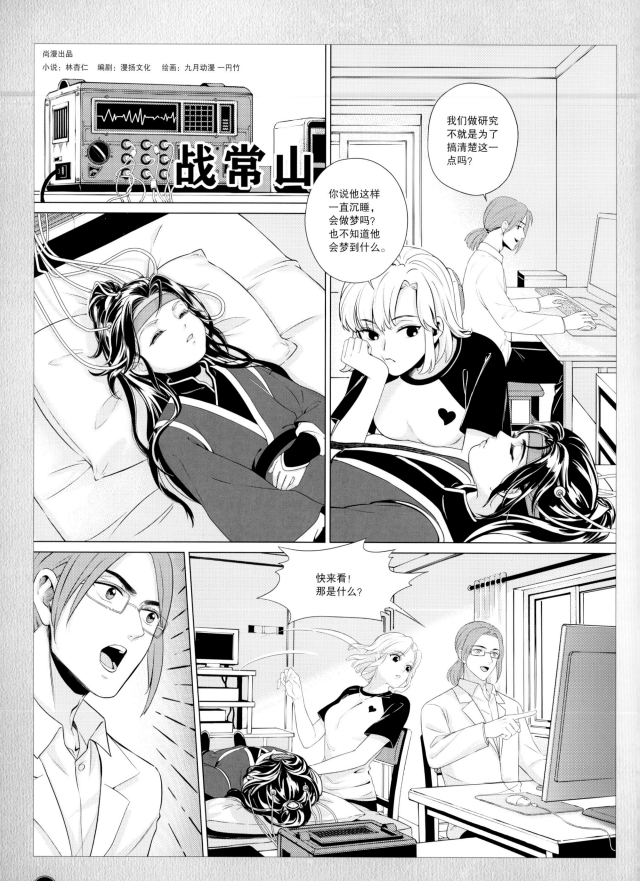

尚漫出品
小说：林杏仁　编剧：漫扬文化　绘画：九月动漫 一円竹

战常山

我们做研究不就是为了搞清楚这一点吗？

你说他这样一直沉睡，会做梦吗？也不知道他会梦到什么。

快来看！那是什么？

这是……

韩老头真不是好人，白给他干了三天，竟然不给工钱！

翻身

那你还有钱买包子?

他不给钱我不会顺点来?

凭什么白便宜了他?!

咕噜噜噜噜!

······

看啥看,找你娘要饭吃去。

我娘死了。

你爹呢?

也死了。

呃……

我今天高兴。

这个还没吃,赏你了。你一个我一个。

嘿,正好!

探头

小孩……

这是你妹妹啊?

哈哈,被摆了一道。

嗯。

过来吧。

起了兵祸,村子烧没了。我们一家一路乞讨。

后来爹娘死在了半路,如今就剩我们兄妹俩……

这世道……

算我今天倒霉。这个也给你们吧。

谢谢哥哥!您真是个好人!

招兵令

常山军营

来，先给你。

嘿，谢张爷！

咕嘟 咕嘟！

你们这个月的军饷发了吗?

发了,连着原来说好的那十两银子都发了。

瘦子,问你个事儿。

怎么了?

晚上要不要撤?

你要跑?

废话!还真等着上战场当炮灰啊?

要不是等着发这银子,我早跑了!

唐律规定,逃兵杖责三十,战场出逃者皆斩。

别跟我咬文嚼字!多认识俩字,战场上的箭就认识你,绕着你走了?

这里管得严,跑不掉的!

我早就打探好哨兵换岗的时间了。

现在不跑,等你上了战场,就知道晚了。

嘿，这时候下一队果然还没到。

空无一人

误，误会……没……没想跑……

就，就是出来解个手……

你白天谈及逃营之时我正巧在不远处听到，今夜出来一看，果真就被我遇到了，你胆子不小啊！

你再走两步，就出军营了！

私逃军营，杖责三十。

推开..

大兄弟，你这剑不错，你是伍长的亲卫吧。你就当没看见我……

小小心意，不成敬意。

胃口挺大啊！

马上就要打仗了，我们上了战场也是炮灰，多我一个能有多少用处？

不如就放了我吧！

铜钱？

来人！

哎？！

此人企图逃营，按住打三十杖！

遵命！

你装什么忠义之士，我知道朝廷都跑路了，现如今让我等白丁用命去护那皇帝。我就是不服。

要不……要不我再加点钱？

停住

……你说错了。

回头

我们拼死要保护的是国家和百姓。

人人畏死国将不国。

总要有人站出来的！

……

少给我讲这些大道理！快把我银子还来！

啪！

啪！

啪！

啪！

啪！

数月后
常山附近战场

我早就说应该跑！
朝廷一个援兵都没
派过来！

155

颜府

大人，来了一名访客，说是从常山来，一定要见您。

……大人，小人无能，只带回了他的头颅。

颜真卿

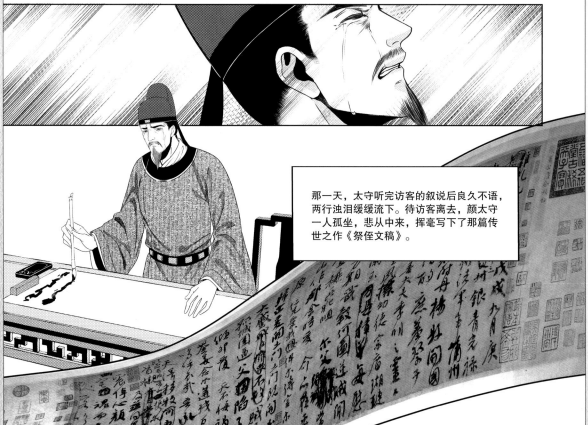

那一天，太守听完访客的叙说后良久不语，两行浊泪缓缓流下。待访客离去，颜太守一人孤坐，悲从中来，挥毫写下了那篇传世之作《祭侄文稿》。

笔墨丹青系列 第二辑

『名士风流』 预告

历史上曾经有这样一批人：

他们族歌纵酒，

他们傲啸山林，

他们视金钱如粪土，

他们看权贵如蝼蚁，

他们是那个时代的名人，

他们是千百年后仍被人反复赞咏的名士。

笔墨丹青